应用型普通高等院校
艺术及艺术设计类
规划教材

三维形态设计

李硕　刘垚　胡德强／编著

北京理工大学出版社
BEIJING INSTITUTE OF TECHNOLOGY PRESS

内容提要

本书是对三维形态设计的教学体系与教学方法进行反思、梳理、调整的成果，在传统的立体构成教材模式中融入了新理念、新思路，通过不断调整教学结构与体系，不断完善课程内容，与设计素描、设计色彩等基础课程形成了有机联系。本书共五章，分为体验设计、从平面到立面、三维形态设计的拓展、三维形态设计与表达、三维形态设计在现代设计中的应用，试图引导学生由浅入深地理解并掌握从二维空间到三维形态空间的构成关系。书中的每个知识点环环相扣，文字阐述深入浅出，高度概括，并引用了大量图例、设计作品、学生作业，实用性强，参考价值大。

本书可作为高等院校艺术设计类相关专业教材，也可作为艺术设计爱好者的参考用书。

版权专有　侵权必究

图书在版编目（CIP）数据

三维形态设计 / 李硕，刘垚，胡德强编著.—北京：北京理工大学出版社，2018.8（2024.7重印）

ISBN 978-7-5682-6037-4

Ⅰ.①三⋯　Ⅱ.①李⋯ ②刘⋯ ③胡⋯　Ⅲ.①三维-艺术-设计-高等学校-教材　Ⅳ.①J06

中国版本图书馆CIP数据核字（2018）第179291号

出版发行 / 北京理工大学出版社有限责任公司

社　　址 / 北京市海淀区中关村南大街5号

邮　　编 / 100081

电　　话 /（010）68914775（总编室）

　　　　　（010）82562903（教材售后服务热线）

　　　　　（010）68948351（其他图书服务热线）

网　　址 / http://www.bitpress.com.cn

经　　销 / 全国各地新华书店

印　　刷 / 河北鑫彩博图印刷有限公司

开　　本 / 787毫米×1092毫米　1/16

印　　张 / 7　　　　　　　　　　　　　　　　责任编辑 / 李志敏

字　　数 / 167千字　　　　　　　　　　　　　　文案编辑 / 赵　轩

版　　次 / 2018年8月第1版　2024年7月第3次印刷　责任校对 / 周瑞红

定　　价 / 46.00元　　　　　　　　　　　　　　责任印制 / 李志强

图书出现印装质量问题，请拨打售后服务热线，本社负责调换

前言 Foreword

　　三维形态设计是一门专业基础课程。该课程的设置目的是使学生将之前所学习的设计素描、设计基础、图形图像处理等课程有机地结合起来，形成完整的设计基础教学体系。现阶段面对现代化的设计艺术发展形势，我们必须对以往的教学进行不断的反思，去梳理、调整我们的教学内容、结构与体系，去完善教学体系中的具体课程。其中，必然涉及对现有教学知识链的思考：如何在原有知识结构的基础上，整合出一条更科学、更合理的知识链，使每个知识点环环相扣，更符合时代精神。这涉及对每个知识点的深入探讨和设计，使每个课题作业具有准确有效的知识含量，以及切实可行的操作流程与教学方法，让学生真正地学以致用，以新的思考指导新的教学实践。

　　三维形态空间的训练与研究，将使我们加深对物质世界的认知和理解，并且从中悟出一定的道理，培养观察事物的能力和对事物进行综合评判的能力；将指导我们掌握解决问题的方法，从而取得主观认识与客观规律在一定程度上的平衡。同样，三维形态设计课程的教学与研究试图打破传统立体构成的单一教学模式，更加多元、多样、多层次、多角度地揭示该门课程的本质内涵，在课堂教学中从"基础知识了解"—"课程资源共享"—"课程课题设计"—"课程评价体系"出发，既保留原有学科的合理性与连续性，又具有多元化、多维性、多样化的"两化一性"教学特点；既吸纳更多元的造型思想，又深入了解造型元素本质，思考物体多维的相互关系，采取多样的研究方法与教学方法，将课程课题设计由浅入深地结合起来，使本课程在教学中形成多个主题的有机链接，构建起具有特色的课程框架，适应当下设计思潮中的各种变化，以培养出具有创造性思维的设计者。

　　设计含义的提升和设计内容的扩展，是当今设计语言和设计研究的重要课题。世界是立体的、多元的、繁复的。本书的编写正是编者所在教学团

队多年来的教学经验总结。本书核心是三维形态设计的空间训练和应用，从三维形态的基础知识入手，对三维空间的作用、形态构成与制作方法、形体组合，以及材质、空间等要素，进行了系统探讨和深入论述。全书以三维空间为教学主线，从体验式设计着手，到二维转入三维空间的变换过程，到三维形态设计的材质与应用，再到三维空间设计训练，整体思路围绕体验、平面、空间、拓展、表达、应用这几个关键词展开，从设计课题入手，从不同角度培养、训练学生的空间意识和结构意识。

　　本书由李硕、刘垚、胡德强编写，其中李硕策划全书章节结构及基本内容，并负责第一章、第二章的编写以及课题时间分配、内容审核等；刘垚负责第三章和第四章的编写，并负责全书图片的编辑加工；胡德强负责第五章的编写，并提出了改进建议。总而言之，编者力图在理论方面强调严谨的科学性和广泛的适用性，在实践方面强调技术的通用性和可操作性，在课题安排方面既有适应学生以后专业学习发展需要的理论基础，又有适应学生未来职业发展需求的实践性课题练习，并着重培养学生提出问题、分析问题和解决问题的能力。本书很多图片文字都参考引用了相关的文献著作，在此向这些文献著作的作者表示衷心的感谢。

　　本书撰稿期间，得到了很多同事的帮助与支持，在此感谢沈阳建筑大学吕明老师及同事们的付出；感谢学院领导提出的宝贵建议和意见。本教材采用的构成作业多是学生的课堂练习，在此感谢同学们在教学过程中的配合。

　　本书编写尽量做到结合实例、图文并茂和深入浅出，使之具有一定的可读性。在设计行业日新月异、飞速发展的今天，设计的形式与观念虽然会发生改变，但是作为基础框架的三维形态设计课题仍然值得思考和研究。希望本书对艺术设计者们能有所裨益，同时编者愿以本书作为一个新的起点，在今后的教学研究中继续努力。

<div style="text-align: right;">编　者</div>

第一章　体验设计 / 001

第一节　三维形态设计概述 / 001

第二节　三维形态设计的学习 / 019

第二章　从平面到立面 / 024

第一节　形态构成要素 / 024

第二节　二维向三维转换 / 037

第三节　从二维走向三维的形态要素训练 / 045

第三章　三维形态设计的拓展 / 049

第一节　三维形态设计的形式法则 / 049

第二节　形式法则的具体应用 / 054

第三节　三维形态的创新空间构成 / 061

第四章　三维形态设计与表达 / 066

第一节　三维形态设计材料 / 066

第二节　材料造型手段 / 075

第三节　材料的情感表达 / 082

第四节　材料的肌理表现 / 084

第五节　综合材料的三维形态构成 / 090

第五章　三维形态设计在现代设计中的应用 / 097

第一节　三维形态与视觉传达设计 / 097

第二节　三维形态与环境设计 / 100

第三节　三维形态与产品设计 / 101

第四节　三维形态与动画设计 / 103

第五节　三维形态与服装设计 / 104

参考文献 / 106

第一章 体验设计

■ **学习目标**

　　了解本课的主要教学目的，掌握课程的学习目的、意义及学习方法，掌握三维形态的基础理论知识。

■ **建议课时**

　　本章一共8课时，其中第一节2课时，第二节6课时。

第一节 三维形态设计概述

　　三维形态设计课程重视鉴赏优秀艺术作品在教学中所发挥的重要作用，重视传统文化的传承与创新，重视设计活动中的自身动手能力的培养，本课程的教学目标并非单一地完成本门课程的学科建设，而是要在教学中将本门课程合理地安置于所有基础类课程中，将基础类课程贯穿起来进行教学，从而发挥出本门课程的优势和作用。因此，在教学中要考虑它与其他基础课程之间的关系，即它的教学目标是什么，如何进行二维空间与三维空间的转化，它与平面构成、色彩构成有何关系，与原有立体构成的联系和区别是什么，能够提高哪些训练技能，如何深层次地将材料的空间造型表现出来等具体问题。其最终目的是最大限度地发挥该课程的特色，解决其他课程无法解决的问题。

一、三维形态设计的总论

1. 什么是三维形态设计

　　所谓"三维"，是相对于"二维"的概念提出的。三维可以理解为坐标轴的三个轴，即x轴、y

轴、z轴，其中x表示左右空间，y表示上下空间，z表示前后空间。我们可以首先确定下"维度"的基本概念（图1-1）。如果说"一维"只有长度，呈一种相对的线形状态（图1-2中1图），"二维"有长度与宽度，呈一种相对的面形状态（图1-2中2图），那么"三维"则有长度、宽度和高度，呈一种体积或空间的状态（图1-2中3图）。顾名思义，三维形态设计涉及二维平面以外的体积、空间、材质等不同的三维形态方面的问题。所以，我们在谈论三维设计基础的时候，就需要首先关注到体积、空间、材料、结构、色彩等基本的构成要素，明确区别于二维、一维的理解（图1-3）。

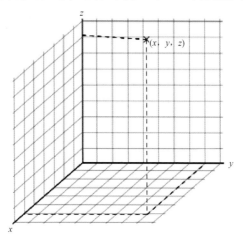

图1-1　维度的概念

图1-2　空间的演变，由一维空间向多维空间演变的示意图

在三维形态设计中，我们对三维形态进行科学的解剖，把形态还原为点、线、面、体，再重新组合，创造出新的形态，整个过程是一个由分割到组合或由组合到分割的过程，这正如自然界中的一个物体可以分解为若干基本单元，而这些最基本的单元又可形成自然界中的另一个物体。在现实生活中，经历了多年美术培养的学生，往往在二维和三维的描绘表现中不尽如人意。让学生表现生活中习以为常的事物如勺子时，画出来的作品大多是二维平面作品，能画出勺子三维空间感的少之又少。而怎样将二维的勺子转换成三维的勺子，就是本门课程要学习的一项内容了（图1-4）。三维

形态创意设计是由二维平面形象进入三维立体空间的构成表现，虽然我们时刻都在接触、感受三维形态，但我们更多的却是用平面的思维来思考和表现它们，这就使我们的三维创造能力受到了很大的影响（图1-5）。

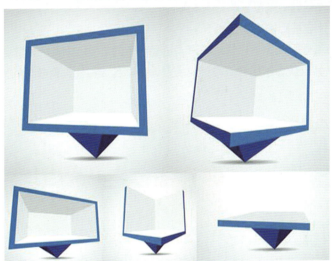

图1-3　空间

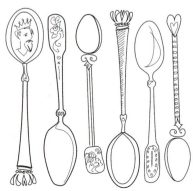

图1-4　二维空间中的"勺子"

图1-5 三维空间中的"勺子"

三维形态创意设计是现代艺术设计基础教学的一门专业基础课,也是一门艺术创作设计课。三维形态设计能使我们意识到造型的重要性,提高我们的空间造型审美能力。三维形态创意设计是现代设计的基础之一,在研究形态创造与造型设计的过程中具有十分广阔的应用价值,所涉及的学科有环境艺术设计、产品设计、雕塑、视觉传达等。

2. 三维形态设计与基础构成的关系

艺术设计教育的基础即设计基础构成教育,这是不争的事实,而如今越来越多的高校更加重视三维形态设计这门新的创新思维课程。与传统的设计基础构成相比,两者之间既紧密相连又有所区别(图1-6)。

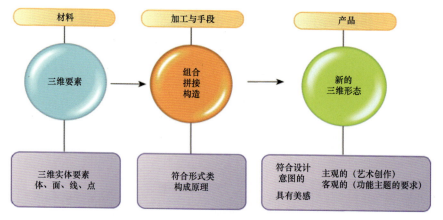

图1-6 三维形态设计与其他形态设计课程的关系

(1)三维形态设计与平面构成的关系。三维形态设计是以一定的形态(具象、想象或抽象)为基础元素,按视觉效果以及美的法则与规律,把感性与理性有机统一起来进行设计,通过表现物象的材质、空间、体积、色彩等因素构成理想的形态的一种构成法则。具体来说,三维形态设计是以一定的材料为基础,以视感和触感为依据,将造型要素按照一定的审美原则,组合成新的状态,以此达到对材料的深入研讨和运用(图1-7)。

可以说,三维形态设计的基础是平面构成,三维形态设计是阐述二维平面设计中的三维因素,是二维的立体构成的延续和发展,同时所用材料也会直接影响和丰富这一形式语言的最终表达效

果。三维形态设计是用材料来塑造形态，这说明三维形态设计离不开材料、工艺、力学和美学，是理论与实践相结合的综合体现。平面构成是三维形态设计的灵魂所在，任何作品在制作之前，都将赋予平面二维的设计表现，经过不断的研究和整理后，以三维形态付诸实践表现出来（图1-8）。因此可以说，二维的平面构成是三维形态设计的灵魂支撑，三维形态设计就能以一种全新的姿态展现在人们面前，与平面构成是密不可分的。

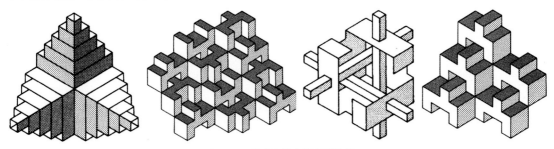

图1-7　三维形态的空间表现关系

立体构成 组合成的新的形态	形体	心理效能探求
	颜色	
	质感	
	空间规律	
	材料强度	物理效能探求
	加工工艺	

图1-8　三维形态设计与构成的表达关系

平面构成将感性的设计因素与理性的设计思维有机结合在一起，虽然平面构成知识只借助二维空间，但它蕴含的形式规律与法则适用于其他任何维度的设计领域，而与其联系得最紧密的就是三维形态设计。点的密集排列就形成了线，面是线的运动轨迹，它是由线的移动所围成的有长度、宽度而无深度（厚度）的二维空间图形（图1-9）；体是面的移动轨迹，面按照一定的方向合围便形成体（空间体），面的层层叠加就形成实体。

图1-9　平面构成中点、线、面的表达关系

联系：两者都是艺术训练中的基础练习，引导学生了解造型观念，训练学生抽象的概括能力，培养审美观，以及通过严格的训练达到自身能力的提高。

区别：三维形态设计是三维的实体形态与空间形态的构成，要有多视点、多角度的造型意识，视点和角度的增加，也大幅度地扩展了造型的表现领域。三维形态在结构上要求符合力学的要求，具备能承受地心引力的力学性的坚实结构，同时材料工艺力学美学也影响和丰富着其表现形式，三维形态是艺术与科学的体现，这是二维造型所无法想象和展示的。平面构成是在二维空间内进行的抽象形态平面表现的构成技巧和方法。

（2）三维形态设计与色彩构成的关系。色彩构成就是将两种或两种以上的色彩搭配，以满足人们对美的不同需要，按照美的色彩关系法则，重新设计、组装、搭配，形成符合审美要求的色彩关系。三维形态则是以一定的材料为基础，以材料的触感和视感为依据，将造型要素按照美的构成原则，组合成新的形态，满足人们对美的诉求的一种造型表现艺术（图1-10）。

图1-10　传统色彩构成的表达

联系：都是用为了满足人们对美的诉求的艺术表现，按照美的法则进行的艺术创作。

区别：色彩构成是按照色彩本身的属性经过重新组合，产生新的、有创造性的和谐的整体画面关系，进而给人一种外在的感觉，使画面产生强烈的视觉冲击力。

三维形态设计是通过造型的因素带给人心理的感应，是一种内在的感受。同时，三维形态设计的造型作品，其色彩关系会受到空间光影、客观环境因素、材料本身质地和加工工艺等诸多方面的影响，只有把握好这些因素，才能处理好三维形态与色彩构成的关系。

二、形态的概念与分类

1. 自然形态与人为形态

从自然科学角度来说，人类与其他生物体并非完全不同。人类是漫长自然演变的产物之一，但并非唯一产物，更非终极产物。人类和地球其他生物一样，生长、发育、繁殖、代谢、应激、行为、特征、结构、运动等变化是生命或生存意识的表现形式，是生命意识的必然反映。持续的变化影响着我们和其他生物体，影响着宇宙，这一切无始无终。

对自然形态的研究包括自然界中的客观存在，如动物、植物、山川、河流、树木、刮风、下雨

等。通过对自然界各种物质的分析，可以掌握不同生物与非生物的结构和功能的类型及运动形式，了解其存在的价值（图1-11至图1-14）。认识的任务在于揭示自然界发生的现象以及自然现象发生过程的实质，进而把握这些现象和过程的规律，去解读它们并预见新的现象和过程，为在社会实践中合理而有目的地利用自然界的规律开辟各种可能的途径。

 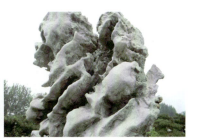

图1-11　石形成的自然形态

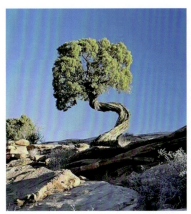

图1-12　树木生长的自然形态

图1-13　河流山川环境的自然形态

图1-14　树叶上形成的露珠的自然形态

人为形态就是根据人为的思想和意境建筑或创建的某种形态（图1-15至图1-19）。一直以来，自然界就是人类各种科学技术原理及重大发明的源泉。生物界有着种类繁多的动植物及其他物质，它们在漫长的进化过程中，为了求得生存与发展，逐渐具备了适应自然界变化的本领。

图1-15　人为加工的各种形态

图1-16　人为摆放的瓦片形态　　　　　图1-17　人为雕刻的工艺品形态

图1-18 人为修剪的景观花草形态　　　　图1-19 人为建造的公共设施形态

人们运用观察、思维和设计能力展开对生物的模仿，并通过创造性的劳动，制造出适合人类生存与发展的人为形态，增强了自己与自然界斗争的本领。

人类通过研究自然形态的功能原理，用这些原理去改进现有的或建造新的技术系统，以促进产品的更新换代或新产品的开发。这些研究在艺术设计领域也带动了服装设计、工业产品、建筑装饰、城市规划等专业的发展，各专业所产生的专业成果同样也促进了今天我们对形态设计的研究。

2. 具象形态与抽象形态

具象形态一般是指再现客观存在的形态，具备识别性、如人物、动物、植物、风景、静物等，希腊的雕塑作品、近代的写实主义和现代的超级写实主义作品，其形象与自然对象基本相似或极为相似，被看作这类艺术的典型代表。具象形态还包括理想化的形式，其轮廓和比例经过艺术家的加工，具有完美的品质，如米开朗基罗的《大卫》，代表着男性的古典美。具象设计是一种采用具象形象为主的设计手法，它趣味性强，熟悉度高，能增强产品的吸引力。这是具象产品设计的一个潜在优势（图1-20、图1-21）。

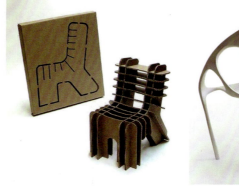

图1-20 飞机的具象形态　　　　　　　　图1-21 座椅的具象形态

抽象一词的本义是指人类对事物非本质因素的舍弃和对本质因素的抽取，抽象形态可分为两大类：第一类，对自然对象的外观加以简化、提炼或重新组合；第二类，完全舍弃自然对象，创作纯粹的形式构成，并因此被称为纯抽象。第一类我们有时称之为意象形态，它虽非具体物的形象，却

图1-22 犀牛的抽象形态

可以使人会意或联想到某种事物，是造型的意象化、理想化样式，它来自具象形态，并在主创者头脑中长期积累，以及对具象美感的归结、具象等，是形象思维以及造型艺术的更高级形态，例如，布朗库西的作品，抽象的形体非常突出，但不完全是抽象的，它包含了许多写实的成分。意象形态以象征性的抽象与微妙的造型为特色，能把真实中的鸟、色、蛋和人体结构的本质表达出来（图1-22）。

　　人类认识事物是从简单开始，是从具象思维中对形象的直接描述开始的，比如我们回想一个人时，通常都是从外部轮廓这个二维平面开始描述的：高矮、胖瘦、大小等，这些不同的二维平面组合在一起的时候就出现了体积感，整个人的造型就清晰了起来。抽象是认识复杂现象过程中使用的思维，当我们看到大自然景象的时候，这种景象会在脑海中形成概括的印象。这种印象的形成过程，就是意识活动通过视觉对自然景物的抽象过程。在逻辑方面，国家在制定发展战略的时候，就是对复杂国情进行抽象，从而衍生出"改革开放""一国两制"等表述。新产品上市之初，通过了解竞争对手、消费者、产品本身、价格等市场因素，来制定详尽的市场营销策略，也是运用了抽象。抽象是人脑对事物基本特征的描述，是意识活动对客观事物的反映，抽象总是借助于具体形象存在，对事物本质属性抽象概括的时候，不考虑它的细节，也不考虑其他因素（图1-23至图1-25）。

图1-23 各类抽象形态

图1-24 雕塑的抽象形态运用

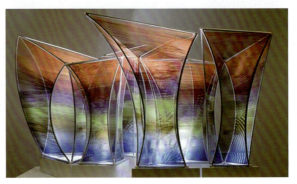

图1-25 灯具设计中的抽象形态运用

3. 积极形态与消极形态

在三维形态设计中我们常常谈到积极形态与消极形态，这反映了实体与虚体的关系。积极形态主要指三维形态实体，是可以被感知的直观化的形态，具有明确的体量感，都或大或小地占有空间，实体形态的存在对于整个造型空间是一种积极的分割和限定，相对于此，消极的形态是指空场、空隙和空洞等虚体形态，实际上指积极形态实体包容所形成的各个角度外轮廓的空间形状，它依附于积极空间而存在，两者相辅相成、不可分割（图1-26）。人们对于形态中积极和消极的认知，在一定的条件下会出现随心理关注程度的变化而互相转换的现象，比如，当我们关注花瓶的材料和结构的时候，花瓶本身在知觉中趋向于实，花瓶内的空间则趋向于虚；当我们关注花瓶容积时，花瓶内空间则趋向实，花瓶本身则趋向于虚。

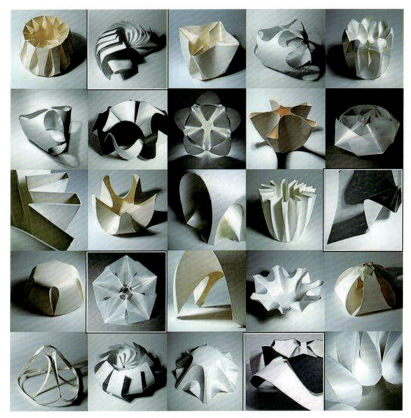

图1-26 积极形态与消极形态的不同表现

在三维造型中，点的连续排列可以形成虚线，即线的消极形态；点与点之间形成消极的线，点的密集排列还可以形成面的消极形态乃至体的消极形态。点越密集，面和体的积极因素越多。同样，线的连续排列可以形成虚面，线越密集，面的感觉越强。

三、三维空间的理论要素

三维空间的构成是一个系统性很强的创造思维训练过程，在三维形态设计的练习中，如果把注意力

仅仅放在形式美上,忽略了探索和独创的价值,就达不到全面掌握三维形态创新设计思维的目的。每一件具体的造型练习所体现的形态特点、结构方法仅仅是排列组合程序中的一种方案,是众多造型可能中的一种,单独的一件作品只是某一思维环节视觉化的产物。从这个意义上讲,在三维形态的研究中所揭示的思维方法,重要强调三维空间的逻辑分析,就是把造型所包含的各个要素和各种关系分析出来,致力于将它们综合起来,重新构建一个整体。三维形态空间的构成要素包括形态要素、结构要素、材料要素、形式要素、空间要素。

1. 形态要素

自然界中的任何形态都可以归纳为单纯的点、线、面、体,当然我们可以将点、线、面、体赋予不同的尺度和形态,不同的形态具有不同的性格和寓意(图1-27)。

图1-27 自然界形态的空间要素

2. 结构要素

结构要素是将基本形以及由此分解而来的形的基本要素组织起来的造型方法(图1-28)。

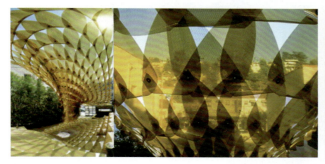

图1-28 结构要素

3. 材料要素

材质是指材料的组成及其性质,如木、竹、石、铁等物质本身都具有的属性。质感指的是物质表象,属于视觉与触觉的范畴(图1-29)。

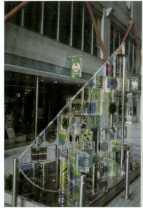
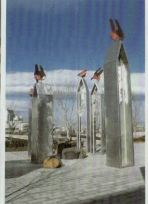

图1-29　材质组成要素

4. 形式要素

任何视觉艺术都要遵循艺术形式法则，对美的形式法则的理解与运用要在三维造型实践中得到体验（图1-30，图1-31）。

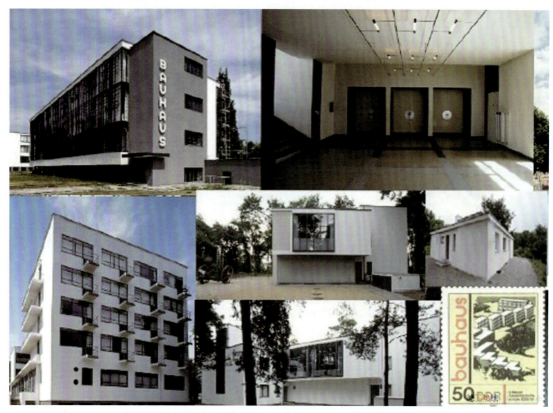

图1-30 形式构成要素：包豪斯学校的空间构成关系

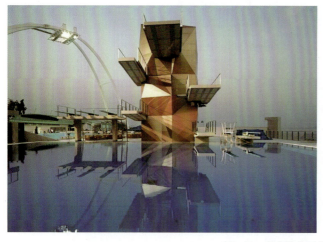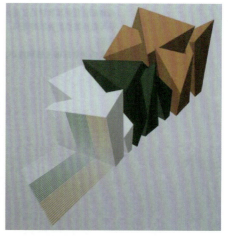

图1-31 形式构成要素

5. 空间要素

三维造型中的空间是由物质与感觉形体的人之间产生的相互关系形成的。这种相互关系主要依据人的视觉经验形成（图1-32）。

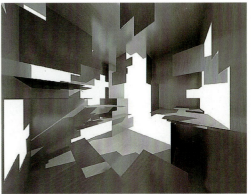

图1-32 空间要素

逻辑思维方法要求从各要素的角度理性分析和研究对象，系统地分析和研究形式美构成规律，探索造型的各种可能，利用材料、形式、工艺、技术等因素，对构成关系的各种可能性进行探索。然后，采用数学中排列组合的方法，罗列出各种可能的造型，再根据需要选择最佳造型方案，使作品在优化组合中更加完美。这种方法在创造学中被称为形态分析法。

三维形态的逻辑分析方法是获得创造性方案的有效途径，是先有全面的构思再去制作一个系列化的形态，它是系统的、条理化的方案，在训练中我们要抓住造型练习中出现的美的特质，并创造性地加以突出表现。

四、三维空间形态构成的文化发展脉络

从原始社会开始，人类就一直在寻找合理的视觉符号来表达思想，同时也在寻求有效记录、传播这些视觉符号的媒介，来增进信息的共享与交流。古生物学与古人类学的研究表明，从猿到人，人类曾经历一个使用石块来猎取动物，挖掘植物块茎充饥的阶段。距今约三百万年前，人开始手脚分工、直立行走、大脑发展、产生语言意识，出现部落群居等现象（图1-33）。肌体根本性的改变，让人类懂得从天然石块中获取灵感制造石质工具，石器成为人类最早的文化产物。从考古挖掘出来的原始人类劳动工具中，我们可以看出原始社会初期如石器等劳动工具，具有一定的形式规范，这表明原始人类的石器工具不仅仅是改变结构功能后满足使用方面的物质性需求，而且包含在制造、使用过程中所获得愉悦心理的精神需求，同时证明人类追求精神世界的满足感是与生俱来的，原始人类凭借先天的艺术创造力设计制造出各式工具用于生产、生活。这个看似平常的变化过程，今天从平面角度我们可以把它看作原始劳动工具正经历了二维线性——二维平面——二维体块的转化方式，这个转化正是对三维形态空间维度的改变。

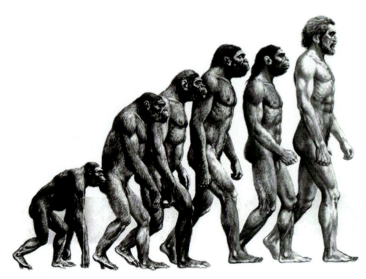

图1-33 人的进化

人类在认识、改造自然界过程中逐渐发展出宗教、政治、经济、科学、艺术、教育、语言、习俗等精神和物质要素,它们交相辉映、相互影响、共同促进,这些要素被称作人类文明。人类文明体现了人与自然和谐共生的关系。人类文明也制约着人类的行为方式——劳动生产、繁衍生息、拜神集会、政治斗争、买卖货物、体育竞技、艺术交流、文化融合等。人类改造自然的能力的社会进化过程能够充分体现出人们对于三维空间形态的影响与积淀。真正将三维形态构成概念的形成发展过程作为理论研究还要从"包豪斯"理论讲起(图1-34)。"构成"的源流,首先是来自20世纪初在苏联兴起的构成主义运动。构成教学最初源于包豪斯对传统基础课程的建立与革新,即艺术与技术联合的现代教育体系的形成。当时开设的相关设计类课程,均增强了学生的动手操作实践能力,包豪斯学校的许多研究直到现在还是无法逾越的经典(图1-35),如灯具、家具、器皿、建筑、广告等,特别是包豪斯学校校舍(图1-36)。包豪斯校舍在功能处理上有分有合,方便而实用;在构图上采用了灵活的不规则布局,建筑体型纵横错落,变化丰富;立面造型充分体现了新材料和新结构的特点,获得了简洁和清新的效果。

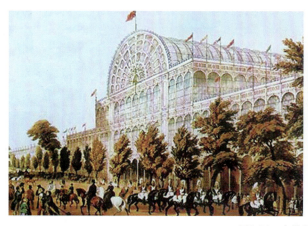

图1-34 水晶宫

图1-35　包豪斯的经典设计

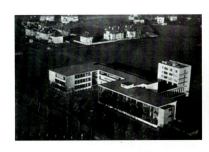
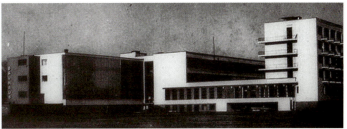

图1-36　包豪斯校舍

二战后成立的"战后包豪斯"德国乌尔姆造型学院继承和发展了包豪斯造型基础训练体系（图1-37），明确了设计教学的核心是逻辑性、科学性、合理性主义，强调圆、方、三角的结构变化，用最基本的几何形态来探索形态变化的可能性，因而更侧重于用科学的方法来分析、创造形态（图1-38）。

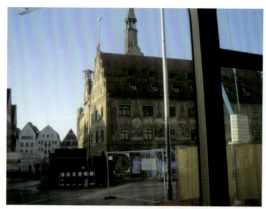
图1-37 德国乌尔姆造型学院

图1-38 德国乌尔姆造型学院教学

亚洲的构成教育首先在日本得到发展,他们不仅把构成教育作为基础课程,而且将其作为一门专业,在构成领域取得了突出的成绩。自20世纪80年代开始,构成教育引入中国,"三大构成"成为中国所有艺术院校的基础课程(图1-39)。

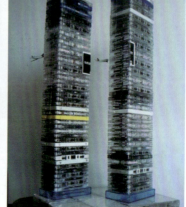

图1-39 构成课的教学

源于包豪斯基础教育体系之一的构成课已经有90多年的历史，如今世界各地的艺术设计基础课程仍沿用包豪斯体系，随着科学技术的不断进步，计算机辅助艺术设计教育成为主流，传统的手工技术已经不能适应时代发展。未来的艺术一定是多种媒介的综合，不会再是单一媒体的表现。现代艺术设计教育已形成多元格局，教育手法多样，计算机设计成为主流，这为现代的三维空间形态设计课程注入了更多活力。

第二节 三维形态设计的学习

一、三维形态设计课程学习目标

作为基础类课程的教学，每一门课程的设计都有其不可替代性。三维形态创意设计课程的设立就是解决二维设计基础课所不能解决的三维空间造型因素问题。就像之前所提及的，学生们经过大量二维平面的造型训练后，在表现三维空间造型时仅仅从某一个特定的视点出发，全然体会不到三维中所出现的全方位的视觉美。因此，本课程的学习目标为：

1. 了解三维形态基础的本质特点

三维形态创意设计的本质特点，即在设计中培养学生深入了解三维形态中不同形态变化的规律，提高学生将不同形态物质的体积感、空间感与材质、色彩的综合应用能力，试图通过不断的探索、研究，将三维形态表现中的规律进行再创造，并使其呈现出新的寓意和生命（图1-40）。

2. 合理运用三维造型的基本知识、形式美法则表现物象

通过对设计基础课程的学习，我们已经知道在二维设计中，点、线、面是平面造型的三个重要构成元素。而三维设计基础则重点研究体积、空间、结构、材料、色彩这些要素。在平面造型中的点、线、面这三个基本要素，在三维形态设计中则可以视为点状、线状、面状形态的造型方法，再结合立体构成中的体块训练，都是合理的三维体积、空间形态的表现方式。

三维形态创意设计是三维理论与三维实践相结合的课程，因此了解其基本知识理论，可以在今后的训练中起到指导性作用。三维基础设计的表现对象多为抽象的、概括的、理性的，因此熟练地掌握其基本理论是十分必要的，是对实践的纯粹研究、探索的结果。

三维基础设计作品的完成，除了需要对其基本原理、基本规律熟练掌握外，还要结合其实践过程配以完成作品。因此，在实践过程中，不仅是对理论的探讨研究，而且是对实践经验的总结与积累。最重要的一点就是，它必须符合自然界的形式美规律法则，通过美学规律这一理论上的支撑，在实践中由分割到组合或由组合到分割，筛选出优秀的方案和组合形式，为现代设计服务（图1-41）。

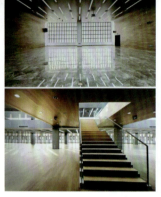
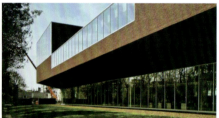

图1-40　三维的空间表现应用

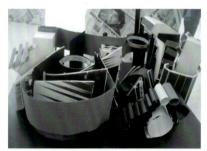
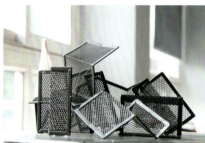

图1-41　优秀的三维形态设计作品

3．了解三维形态创意设计的体积、空间、材料、材质表现

三维基础设计作为一种造型表现方式，它是由不同物质材料组成的，通过对物质的了解，改变材料的构成因素、结构关系，辅助加工工艺等，就组成了三维形态设计的表现方式。三维设计基础可以看作将造型要素按照美的原则组成新的三维造型，是对物体体积、空间材质的再认识。另外，结构、色彩也对三维形态设计的造型效果有所影响。

以上各种因素都会产生直接的、重要的影响。因此，在练习中要通过对多种材料的初步接触和对某一种材料的深入研究，去认识材料的特征和表现性，汲取更多对材料的认识，提高表现能力，充分把握对材料的合理运用。

二、三维形态设计课程学习的意义与方法

1. 学习三维形态设计的意义

（1）学习三维形态设计能够提高审美能力。人具有审美能力，例如，人类通过制造各种工具来不断改变生存环境，目的就是满足自身的需要。人类社会发展到今天，随着科学技术的不断进步，使得人类的各种幻想不断变成现实，人类的造型活动也不断丰富，最终发展成比较完整的科学体系，从而不断满足人类的要求，这也是人类审美能力和审美诉求不断提高的表现。学习三维形态设计专业知识不仅能够提高造型能力，而且能不断提高审美能力（图1-42）。

图1-42 三维形态设计对专业设计课程的造型能力的提高

（2）学习三维形态设计能够提高创造能力。三维形态设计包含了如何将纷繁复杂的自然形态简练到人为形态。通过三维形态设计基础的学习，可以培养对事物深层次的观察能力、理性的问题分析能力、精炼的设计概括能力和动手实践创新能力。同时，三维形态设计也是实践性很强的课程，在实践中可以不断认识三维形态设计基础中的各种要素的重要性，积累物体空间、材料的再创造经验，提高手动实践能力。因此，通过三维形态设计的训练可以不断提高创造能力。

（3）学习三维形态设计基础能够提高对材料的深入认知能力。材质和材料在三维造型中，是直接影响造型形态的视觉、触觉效果。通过对多种材料的初步接触以及对某一种材料的深入了解和

研究，可以打破固有认识，重新理解材料的特征，获得更多对材料的表现形式，拓展对材料的运用与把握能力（图1-43）。

 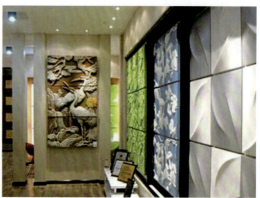

图1-43　三维形态设计对材料的认识更加深入

2. 学习三维形态设计的方法

（1）勤于实践是学好三维形态设计的基础。实践是检验学习成果的基本方法，对理论的理解和掌握同样需要通过实践来完成。三维形态设计是空间造型艺术，只有反复实践，才能把想象空间变成实际空间。在学习过程中，不仅要对所学理论有感性认识，还要通过实践来检验理论的正确性，并在实践中不断完善，有所创新（图1-44）。

（2）向大师学习是提高创新思维不可缺少的重要途径。大师之所以成为大师，就是因为他的作品无论从艺术角度还是从艺术价值方面都具有极高的品位和相当程度的社会影响力，作品凝聚了大师的不懈追求、努力和智慧，作为我们，可以是"拿来主义者"，当然，这个"拿来"不是原封不动、照抄照搬，而是应寻找设计灵感和来源，学习大师的艺术手法、表现风格等。另外，还要学习大师的品格，所谓"画如其人"就是指画反映了一个人的品质，通过学画还可以学习作画人的品质，这样可以少走很多弯路。所以，学习大师的造型艺术，对于全面提高学习三维形态设计的兴趣，特别是提高创新思维，是不可缺少的重要途径。

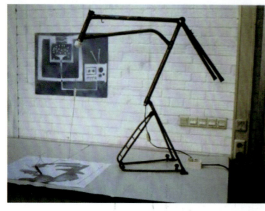

图1-44　三维形态设计反复空间验证实践

 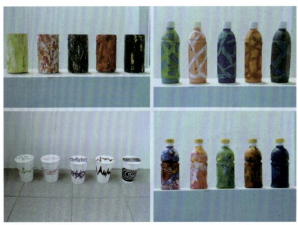

图1-44　三维形态设计反复空间验证实践

（3）培养造型能力是学习三维形态设计的关键。学习三维形态设计的关键在于创新思维的开发和培养，在于创造新的形态，在于不断提高造型能力，同时掌握形态的分解方法，对物质进行科学的解剖及重新组合。这是因为，三维形态设计的原理和基本方法为我们提供了广泛的构思空间，也为摆脱思维定式对进行造型的干扰和影响提供了具体可行的改善方法和技巧；也为我们站在全新的角度探索新的形态，培养对事物的感受、认知和动手实践能力创造了条件。

第二章 从平面到立面

■ **学习目标**

了解形态语言，掌握从平面到立体的空间转换能力，掌握形态构成要素，把握点、线、面、体形态元素的审美特征。

■ **建议课时**

本章一共16课时，其中第一节2课时，第二节6课时，第三节8课时。

第一节 形态构成要素

三维形态设计是通过一定的材料，以视觉为基础，以力学为依据，将各种造型要素按照一定的构成原则进行的三维空间构成，同时也是二维平面形态进入三维立体空间的造型表现。在三维形态设计中，点、线、面、体依旧是三维造型中的最基本形态要素，只是与二维平面中的性质有了很大的不同，平面中的点线面，只具有位置的意义，虽然这种位置有时能产生视觉中的空间效果，产生厚度和肌理，但这只是平面化的，并不能产生空间上的全方位的视觉变化。所以在三维形态设计中，点、线、面的造型意义就大大扩展了，同样大小的点，由于空间的位置不同，就会产生大小虚实色彩上的差异。这些形态要素的特征和组合形式的变化能产生变化万千的造型和丰富多彩的美感。三维形态设计是对空间和形体之间的关系进行研究和探讨的过程。空间的范围决定了人类活动和生存的世界，而空间却又受占据空间的形体的限制，艺术家要在空间里表述自己的设想（图2-1）。

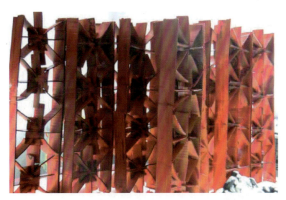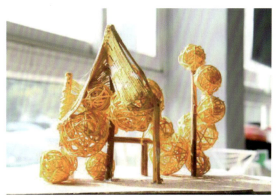

图2-1　三维形态的构成

三维形态设计中的点、线、面，不仅体现在视觉上的变化，也体现在结构力学上。例如，一条线从某个角度看，可能只是一个点。一个点可能只是一个位置，又担负着连接其他元素的功能，而对于一条线来说，它的粗细，可能与牢固有关，也可能产生形态上的完整、重心的稳定以及构件与构件之间的联系。可见，三维形态空间构成中的点、线、面有着更丰富的表现、角度和更多的设计意义。

在三维形态设计中，"形态"与"形状"有着本质的区别。"形状"是指物体在某一距离、角度与环境条件下所呈现出来的单一外貌，仅是形态的无数面向中的一个面向的外廓，而形态是由无数形状构成的一个综合体。形态是物体的整个外貌，是通过不同角度与距离观察得到无数形状，从而构成的一个完整的三维物体的概念。

一、点状

1. 点状的几何概念

几何学上的点是一个纯粹的抽象概念——只有位置，没有大小、形状、方向、长度与宽度，没有面积，是一个零度空间的虚体。它存在于线段的两端、线的转折处、三角形的端点、圆锥形的顶角等位置。在三维形态设计的世界里，点是相对较小而集中的最基本形态要素，是具有空间视觉位置的；现实中的点有形态、大小、方向、位置，形状多样，排列成线，放射成面，堆积成体，如同"空为虚，实为体，两点含线，三点含面，四点含体"。也就是说，点的二方连续产生线，点的四方连续构成面，点的三维空间的聚合形成体。因此，当一个形态要素与周围其他形态要素共同比较、具有凝聚视线的作用时，我们称之为"点状"。

2. 点状的特征

点状是一种相对较小的视觉单位，它在环境中与其他物体形态相比较，具有凝聚视点和表达空间位置的作用，并且体积较小。呈现点状分布的物体，我们都可以称之为"点状"。比如在教学楼门口仰视时，教学楼是一个庞然大物，而相对于我们的整个城市来说，它仅仅成了众多楼宇中的一个小点；再如，司空见惯的气球在手中是一个有体量的球体，但放飞到天空也就变成了一个点，因此空间环境的大小决定了点的感受的产生。同时，三维设计中的点状，并没有形态和大小，也没有

固定的位置和色彩。因此，三维形态设计中的点的形状是多变的，可以是不规则的任意形状，它的存在是相对而言的（图2-2）。

图2-2　点的构成

3．点的空间与三维特征

在三维形态设计中，点的特征可由大小、明暗和距离三种形式组成，正是由于这三种不同形式的存在，才会产生视觉上的不同效果。质量相同、大小各异的物体会使人产生轻重不等的量感；明暗不同、距离相等的物体会使人产生远近不同的错觉（幻觉）；距离不等、大小各异的物体会使人产生一定的空间感和分量感。由点构成的虚线、虚面虽然不如实线、实面那么明显、结实、具体，但更具有节奏与韵律的美感。例如，大小相同的点进行等距不连续排列，可以产生井然有序、规整的美感；等间距、有计划地排列不同大小的点，可以产生富有变化的、有强烈视觉效果的美感；由大到小地排列点，可以产生由强到弱的运动感，同时产生空间的深远感，能加强空间变化，起到扩大空间的效果。

4．点状的表现形式

点的主要表现在于通过视线的引力导致心理张力。点的设置可以引人注意，从而紧缩空间。在三维形态设计中，点常用来表示和强调节奏，点的不同排列方式可以产生不同的力度感和空间感。点的构成形态表现在秩序、规则、集聚排列的点，线的顶端产生的点，结构中设立的点等方面。

在三维形态设计中，点的形状大小会产生形态上大小面积的差异，点的形态越小，点的感觉越强；点的形态越大，越有面或体的感觉；不同大小、方向、间距等排列的变化，能产生三维空间的效果。点与点的距离越近，线感越明显。点的连续可以产生虚线，点的综合可以构成虚面。虽然点是造型上最小的视觉单位，但由于其位置关系到整体效果，因此，点与形的关系有相当实质的意义（图2-3）。

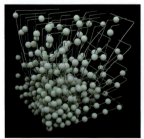 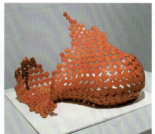 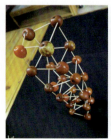 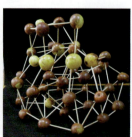

图2-3　点的三维形态设计表现形式

二、线

1. 线的几何概念

以线造型是一切造型艺术的重要表现手段之一，线作为形态的基本要素，在三维形态设计中具有卓越的表现力。几何学上的线是无数点的聚集，它只有长度和方向而没有粗细。在二维平面中，点的移动轨迹，以及面的边缘、面与面的交界都是线的形态。这时线具有长度和宽度，但线的宽度必须小于长度，否则就变成了点和面。当然，线的宽度仍然要小于长度，厚度要小于长和宽，即不能有立方体的感觉，否则就失去了线的属性（图2-4）。

图2-4 线的构成

2. 线的特征

线有积极和消极两种意义。所谓积极的线是指独立存在的线，而消极的线则是指存在于平面边缘或立体棱边的线。把线段向两段无限延长就得到了直线，直线没有端点。进一步说，当点的移动方向一定时就成了直线，点的移动方向不一定时就成为曲线。概括地说，线可以分为直线和曲线两种类型。直线包括水平线、垂直线、对角线、折线等，曲线包括几何曲线和自由曲线等。线富于变化，对动、静的表现力最强，在造型中最富有表现。

（1）直线的特征：直线表示静，具有挺拔、坚定、力量的美感，具有阳刚之气的男性象征意义。水平直线有安定、平衡、开阔的感觉，使人联想到海平面、地平线、大地，并产生平静、安静、抑制等心理感受。

（2）垂直线的特征：垂直线有坚实、稳定、向上的感觉，充满积极进取的精神和意识，象征未来、理想和希望。

（3）斜线的特征：斜线是直线形态中最具动感的线，具有活力、动感、速度等特征。斜线有不安定感。

（4）曲线的特征：曲线可分为几何曲线和自由曲线两种。几何曲线是按几何角度转折的线。每一段都是直线，两条直线间有折点。几何曲线有刚劲、跃动的特点。由于折线的方向具有可随意变化的特点，所以在造型中常利用这一特点来达到吸引人们眼球的目的。自由曲线则是柔韧而有转折的线，它的转折部分是平滑、自然的，因此具有优美、流动、节奏、韵律和充满动感的效果。

线是构成三维空间的基础，线的不同组合方式，可以构成千变万化的空间形态，如最常见的面和体。在三维形态设计中，线是相对细长的立体形。虽然线是以长度表现为主要特征，但是只要它的粗细限定在必要的范围之内，而且与其他视觉元素相比仍能显示出充分的连续性，都可以称之为线。在三维形态设计线的表现中，要充分利用线在造型中具有的特殊地位和作用，并用艺术手法使其作用发挥到极致。力的要素，比点具有更强的表现力，而且与体的许多特征都可以概括为线的表现。

3. 线的表现形式

在三维形态设计的世界里，线有着各种形式美的表现，也有着丰富的视觉传递信息。为了满足其视觉表现的效果，线具有形状、宽度、位置。线是在相对长度上的立体形态，犹如面前一条绵延宽广的长河，在万米高空中看去也只是一条弯曲的细线而已。线能显示出连续的性质，线的不同组合排列方式构成了不同形态的面和体。线的形态有粗细、长短、曲直、弧折之分；线的材质感觉上有软硬、刚柔、光滑、粗糙之分；断面又有圆、扁、方、棱之别；从构成的方法看，有垂直构成、交叉构成、线框构成、转体构成、扇形构成、曲线构成、弧线构成、软线构成、回旋构成、扭结构成、缠绕构成、波状构成、抛向构成、绳套构成、自由形态线的构成等。

线材构成的运用，是自然界中线性构成对人们潜移默化的影响，利用线的不同特性，来构成结构空间，是三维形态设计的基本手段之一。线材以长度为特征，兼有多种视觉特点，所以通常有软质线与硬质线，粗线与细线，光滑线与粗糙线，有色线与无色线，结构紧的线与结构松的线等区别，有些特征是来自材质本身，例如铁丝、电线、蜡绳、绒线、丝线、玻璃棒、加龙线、麻绳，等等。有些特征来自加工，例如，通过染色、包扎、喷漆拉丝处理等方法来改变材料的视觉特点（图2-5至图2-17）。

图2-5 线的三维形态设计表现形式（一）

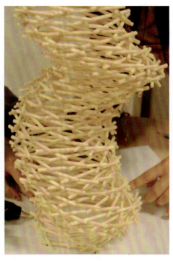

图2-6 线的三维形态设计表现形式（二）

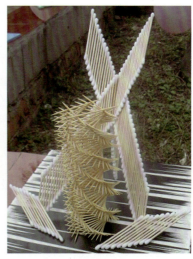

图2-7 线的三维形态设计表现形式（三）

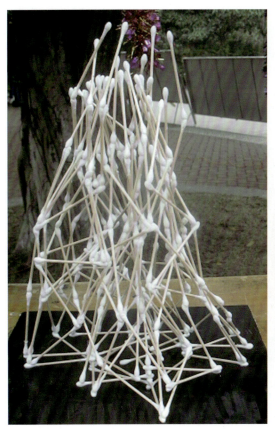

图2-8　线的三维形态设计表现形式（四）

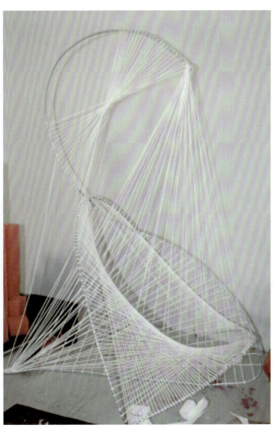

图2-9　线的三维形态设计表现形式（五）

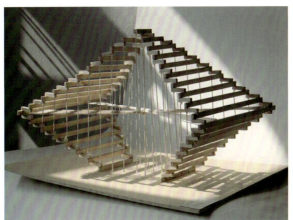

图2-10　线的三维形态设计表现形式（六）

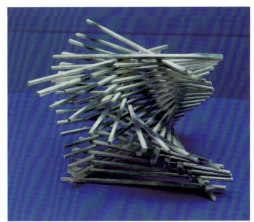

图2-11　线的三维形态设计表现形式（七）

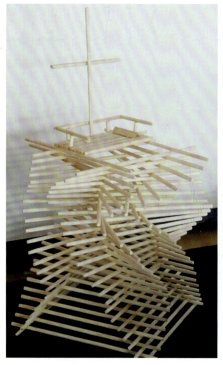

图2-12　线的三维形态设计表现形式（八）

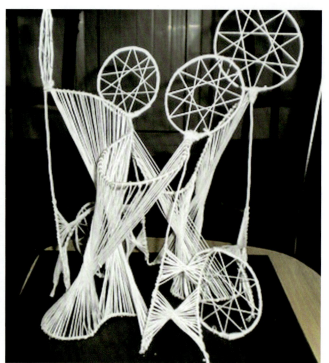

图2-13　线的三维形态设计表现形式（九）

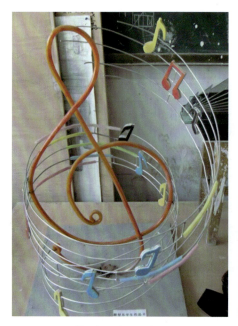

图2-14　线的三维形态设计表现形式（十）

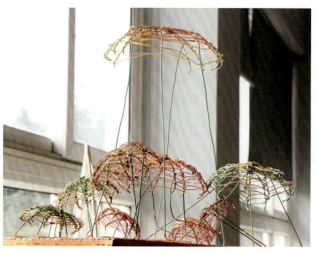

图2-15　线的三维形态设计表现形式（十一）

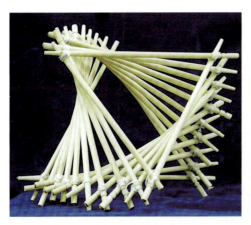
图2-16 线的三维形态设计表现形式（十二）

图2-17 线的三维形态设计表现形式（十三）

三、面

1．面的几何概念

几何学中的面是线的聚集，也是由块体切割后形成的，它没有厚度，只有长度、宽度和位置。面的感觉虽薄，但它可以在平面的基础上形成半立体浮雕感的空间层次，如果通过卷曲延伸，还可以成为空间的立体造型。在三维形态设计中，面是线（立体线）的运动轨迹，它是由线的移动所围成的有长度、宽度和深度（厚度）的三维空间形象，即立体形象。三维形态设计的面是三维空间（也叫三度空间）的具体存在和表现形式。需要注意的是，三维形态设计中的面有深度（厚度），平面构成中的面则没有，它与三维形态设计中的面的区别是厚度的大小。例如，一堵墙、一扇门都是三维形态设计中面的具体形象，粉笔盒、纸箱都有6个面，这是面在体的结构中的具体呈现。概括地说，只有在厚度、高度和周围环境的比较之下，显示出不强烈的实体感觉时，才属于三维空间概念的面的范畴。

2．面的特征

三维形态设计中的面，是相对于三维立体而言的，具有二维特征比较明显的薄的形体。它虽然有一定厚度，但其厚度与长宽的比要小得多，否则就成了体。面也是构成空间立体的基础之一，有着强烈的方向感，面的不同组合可以构成千变万化的空间形态。

面具有较强的延展性，有更多的构成体块的机会，只要把面进行简单的加工，就可以产生体块。面具有较强的视觉感，能较好地表现三维形态设计中的肌理要素。

面材的形态可分为直面和曲面。面的表现形状不同，会产生不同形状的面材。不同形状的面给人不同的视觉感受，如直线面的简洁、单纯、尖锐、硬朗；几何曲线面的饱满、圆浑、规范、完美；自由曲线面的自然、活泼、丰富、温柔。

面材若按形态的规则和不规则划分又有如下特征：规则的面具有理性、规范、整体和冷漠感；不规则的面具有贴近自然、柔和、现代和亲切感。

在现实生活中，有许多空间立体造型都具有面材构成的特点，例如，无论是欧式建筑还是现代建筑，几乎都是运用各种材料，经过堆砌形成。具有屏障效果的墙面以及各种家具也都是利用这一

原理，经过设计组装完成的符合人们需求的立体造型。我们的服装造型，更是以基本的衣料面材设计制作出来的相对较薄的立体造型。

3. 面的空间与三维特征

三维形态设计中的面是相对于三维立体而言的，二维特征较明显的、薄的形体，也就是由长度和宽度两个二次元所构成的"二度空间"或"二次元空间"。它虽然有一定的厚度，但其厚度与长和宽相比要小得多，可以忽略。比如，一个正方形平面，沿着一定的方向进行运动，其轨迹可呈现为正方体或长方体；矩形平面以其一边为轴，进行旋转运动，其矩形的另一边，在运动中所形成的轨迹，可呈现为圆柱体表面；一个圆形的平面，以其直径为中心轴进行旋转运动，其轨迹即可形成球体表面等。除此之外，数个形体的叠加，或从一个形体中挖切出另一个形体，都可以形成多种变化的新形体。或者，将若干小的形体集聚，线群框架所包围的封闭空间，以及平面、曲线经过切割、折曲、压曲、拉伸或对空间的围绕封闭，也都可以形成具有三度空间的立体造型。

面作为三维形态设计的一种重要语言符号，被广泛应用于建筑、家居、立体广告和辅助等各种艺术设计中（图2-18）。由面形成的图形总是比由线或点形成的图形更具视觉冲击力和表现力。因此，面可以作为表现主题内容的背景和装饰，可以更好地突出主体和主题，达到更好的宣传效果。

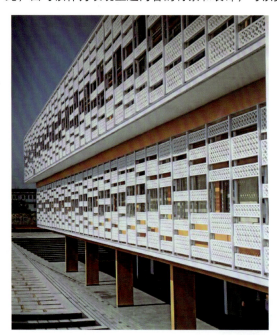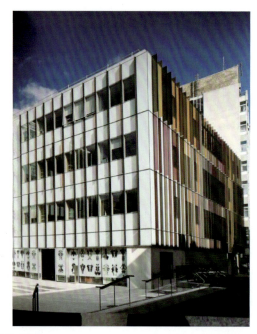

图2-18　面构成的应用

4. 面的表现形式

在三维形态设计中，面的形成可以是多样的，点的面积的不断扩大可以形成面，线的运动轨迹可以形成面，面的构成在造型艺术领域或在现实生活中随处可见。利用面材的折叠拼贴，可以增强半立体浮雕感的感觉，还可以将面进行切割、挖洞，卷曲成柱体的造型。如果将面材切割后插接在一起，造型会比较牢固和实用。我们大致可以把面分为平面曲面，继而又可以分为规则面和不规则面。面的材料可以是自然形态中的蛋壳、龟壳、蟹壳等，将平面压模成各种有机形曲面，它具有空

间的灵活性和虚空性,甚至会发生一些奇异的现象,既可做成具象形态方面的作品,也可发挥造型的抽象方面的表现力,做成更多层次的视觉艺术作品(图2-19至图2-22)。

在教学中,最易掌握设计和制作方法的面质材料就是白卡纸,因为它具有一定的厚度,同时便于切割和弯折。现代材料不断更新,可以选择的材料有很多种,如厚纸板、大理石板、胶合板、有机玻璃、苯板、塑料板、石膏板和木板等。在设计中,有些材料制作起来需要一些辅助工具才能完成,这就需要在设计前做好充分准备,所谓"不打无准备之仗"就是这个道理。

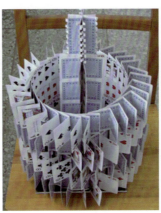
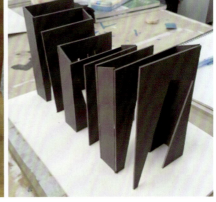

图2-19　线的三维形态设计表现形式(一)

图2-20　线的三维形态设计表现形式(二)

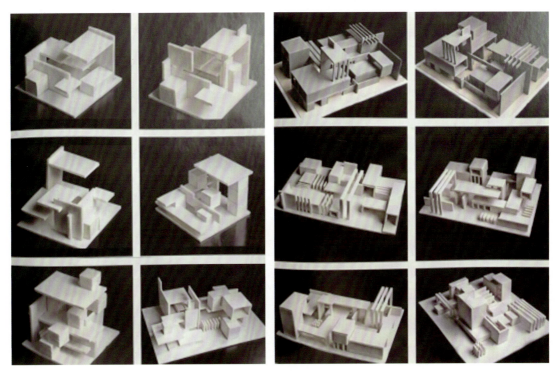

图2-21　线的三维形态设计表现形式(三)

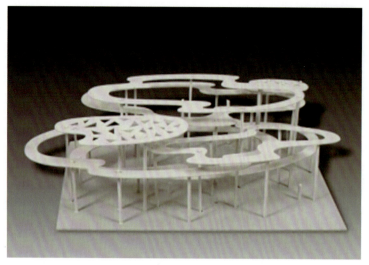

图2-22　线的三维形态设计表现形式（四）

四、体

1. 体的几何概念

体是三维形态设计的基本要素，也是最终完成的实体形态的构成要素。体是形态设计最基本的表达方式，是具有长、宽、高（厚）三度空间的量块实体。在设计中能使人们产生较强的视觉冲击力、分量感和空间感。在三维形态设计中，体表现为三度空间，是具有量感的实体形象。它是同样具有量感的"面的移动轨迹"，有位置、长度、宽度、厚度和重量，无论从哪个方向和角度都可以从视觉上感知它的量感，是实体特征。用一句话概括，一切具有块状特征的材料都是块材（图2-23）。

图2-23　体的构成

2. 体的特征

三维形态设计中，体块主要有方体、锥体和球体三种基本形态。方体的特征：坚硬、结实、稳重、有分量感；锥体的特征：尖锐、活泼、干练、稳重；球体的特征：圆滑、好动、准确、灵活。

体的材料具有明显的空间占有特性，在视觉上有着比面状与线状更强烈的表现力，有着更重的视觉上的分量。因此，板块是三维空间界中最基本的表现形式。它是具有长、宽、高三度空间的立体实体，是能最有效地表现空间立体的造型。体的三维构成具有连续的表面，可表现出很强的立体感，其造型给人以充实感和稳定感。

3. 体的空间与三维特征

体材与面材具有相同的特点，即共性，它们都具有三维的空间特征，其主要区别是长、宽、高的比例相对近似，面材具有轻薄感和延伸感，而体材具有厚重感和相对的收缩感。形状的长短、薄厚和是否具有体块特征为主要区分标准。就体材的种类而言，可分为铜块、铁块、铝块、有机玻璃（经过加工形成的块状形体）、苯板（经过加工形成的块状形体）、木块、纸块（用纸围成的块状形体）等。在具体造型设计上，体是以单元体的形式出现的，只有与其他体按照美的法则组合，才能完成整体的构成设计，才能完成局部体为整体服务的使命（图2-24至图2-26）。

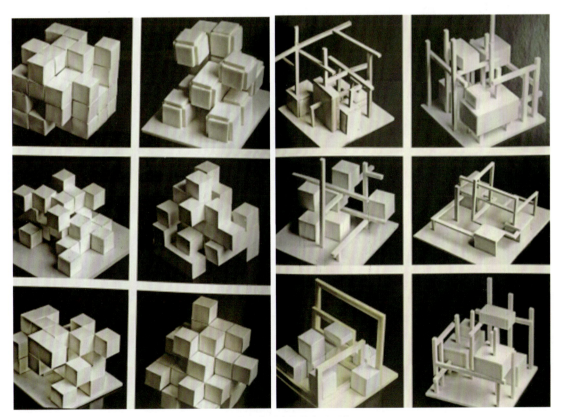

图2-24　体的三维形态设计表现形式（一）

 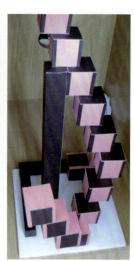

图2-25　体的三维形态设计表现形式（二）

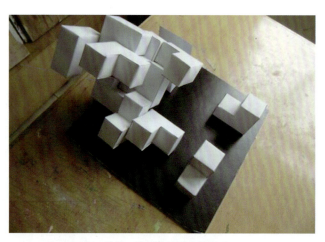

图2-26　体的三维形态设计表现形式（三）

4. 体的表现形式

块材是体的构成，具有连续的表面，可变现出很强的量感。体材通常给人以充实、稳重之感。体的构成的基本方法有分割和积聚，将两种形态的混合应用在空间形态的造型中最为常见。

（1）体的分割。体的分割是被分割形体与整体造型之间的关系，它们之间的关系主要体现在分割线形和分割量方面。体体切割是指对整体形体进行多种形式的分割，从而产生各种形态。切割的基本手法是切、挖，其实质是"减"。切割时，要用理想型的面来进行，切割后，在立体的切口处会产生新的面，面的形状随切断的位置角度而变化。

（2）体的积聚。分割和积聚是联合使用的，积聚以被分割的单位元素为前提。体的积聚包括各种变体的，如局变性、相似性，再加上方向，组织（线性、放射式、中心式等）以及形体间的联结关系的变化。这种体的组合形式关键在于追求各表面相贯穿或嵌合的效果，其结构更紧凑，整体性更强。

在具体设计中，要按照形式美的法则，灵活运用三维形态设计中点、线、面、体的构成规律，同时要向大师和大自然学习，因为大师留给了我们无限的创作智慧和创作灵感。大自然赋予我们无数奇妙的形象体态，有了这些取之不尽、用之不竭的创造源泉，我们一定能创造出符合人们审美需求的优秀作品（图2-27至图2-29）。

图2-27　体的设计应用（一）

图2-28　体的设计应用（二）

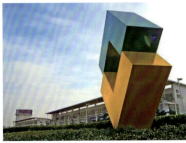

图2-29　体的设计应用（三）

第二节　二维向三维转换

任何复杂的立体形态都是由基本的造型元素构成的，而平面是立体形态最基本的造型元素之一，也是三维形态设计的起点。平面通过一定的造型手段能够形成千变万化的立体形式。从平面到立体的造型过程，可以培养立体空间的思维能力、创造能力和操作能力。

一、从平面走向二维半

1．平面的想象与创造

严格意义上说，平面只有横向扩展的范围，而不存在纵深扩展。但在现实生活中，人们已不太

强调这一点了。一张纸的存在和存在于纸张上的画面,我们都称之为平面,但两者有着本质上的差别。存在于纸张上的画面是一个不真实的空间形态,是虚拟的视觉空间。它的存在依赖于人们对立体形态和立体空间的经验感受,根本没有实际意义上的深度,也不存在真实的质与量;而一张纸的存在,由于它的单薄,以至于人们忽视了它的厚度,感受到的也只是平面,然而它的存在是有厚薄的,有真实的质和量。正因如此,三维空间形态和空间的塑造才有了可能性。

视觉上的立体,给我们广阔的想象空间,使人们不仅有深度的空间想象,甚至可以形成旋转的、多面性的想象与思考。真实平面的立体造型是将这种想象力具体化的过程。然而只靠想象力是无法完成的,它更多的是对形态生成科学性的思考和规划,以及对材料和加工工艺的把握(图2-30-图2-32)。

图2-30 平面的创造(一)

(1)平面的切割与连接。切割使平面到立体有了更大的表现空间。它打破了平面的整体性和单调性,形成了整体到局部的多样性变化。平面切割可以产生表面的丰富的变化,我国民间剪纸、皮影等,都是通过剪切的形式进行造型。切割的手段和构成的方法不同,产生的形态千变万化。

图2-31 平面的创造(二)

图2-32 平面的创造（三）

（2）平面的拉伸。通过预先的设计规划，将平面间隙有序地切割，使平面部分断开，部分连接再通过拉力折入折出等方法，可以延伸出丰富的立体形式。图通过纸张切割形成具有线的拉伸造型。图是切割后折变产生的凹凸形态。图是纸张切割出多个切口，然后切断一端进行拉出造型。

（3）平面的折叠与弯曲。折叠和弯曲是平面变立体最直接有效的手段，可产生形态在位置方向和角度的变化。另外，视觉上平面范围缩小，增加了纵向的空间感觉，这样就使本来平面的材料发生了强度、结构、形态、体积的变化。

2. 半立体的概念

半立体是相对于立体和平面而言的，它依附于平面并能在平面上形成凹凸来增强体积感。浮雕就是典型的半立体形式。半立体有深与浅之分，如同浮雕有高浮雕与浅浮雕之分一样。半立体形态的最佳视角是正面，而上下、左右的可视性不强，因此半立体没有合围感。

半立体造型可分为一体式与组合式两种。一体式是在一种材料上通过切割折变、敲打挤压或腐蚀等方式加工成型。组合式则是多种材料在平面上的综合运用，这种造型方式为现代造型所常用，如镶嵌的壁画浮雕等。半立体在造型过程中，因其平面性较强，大都采用平面构成的形式原理和法则，只不过半立体在塑造的同时需要考虑光色阴影对形态产生的影响以及材料的合理运用等方面的问题。半立体形态在视觉上也形成了触觉上的心理感受。例如，石头等自然物上的肌理都具备半立体的不少特性，只因轻并且微小，人们往往忽视其体积的存在。图是纸张通过挤压和折变形成的半立体，具有平面构成形式美的典型特征。图是组合式半立体形式（图2-33～图2-35）。

图2-33 半立体的创造（一）

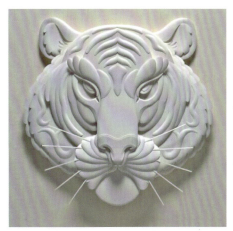 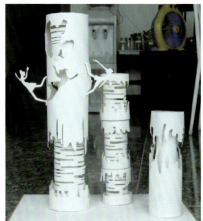

图2-34 半立体的创造（二）

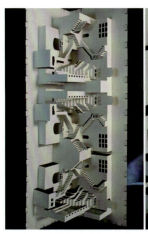 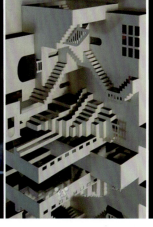 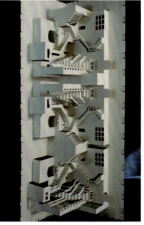

图2-35 半立体的创造（三）

3．二维半的主要表现形式（图2-36）

（1）切折构成。不切多折：顾名思义，就是采用纸张上直接多次折叠或弯曲所构成的二维半形态。利用纸的平面伸展性和伸缩性，体会材质在折曲过程中的极限。

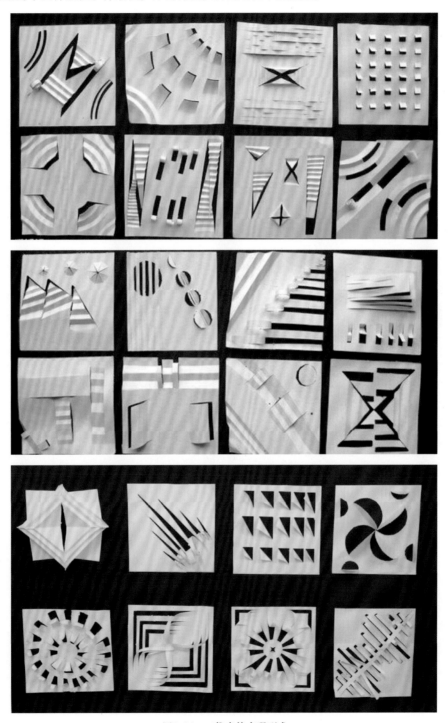

图2-36　二维半的表现形式

方法：在平面纸张中设计好基本的造型，可以通过实线和虚线的方式将预设的二维半空间形体的凹凸表现出来，再用刀轻轻地按照线条划出，只破坏表现纤维，不把纸划破，划痕与折面的方向是相背的，然后进行折叠，使直面产生起伏感。

一切多折：运用美工刀在纸上划出一条切线，将切线反向拉开，并对纸张进行多次折叠或弯曲所构成的二维半形态。产生切口后，使纸张具有透空性，从而获得更多的可折叠边，增加了纸张的变化形式，再辅以折叠和弯曲等方式，便会形成丰富的二维半空间效果。

多切多折：运用美工刀在纸张上划出多条切线，并对纸张多次折叠或弯曲所构成的二维半形态。

（2）板式构成（图2-37）。板式构成是具有一定深度或厚度的形体，因此具有浮雕特征。

瓦楞折板基：把材料以折现形式进行反复折叠加工后，在此瓦楞折板基础上进行切割，切割位置要有秩序地分布，并利用切线对折叠线拉引，产生高低错落的二维半形式。

注意：在设计平面草图时，要处理好造型之间的关系，如大小、穿插、疏密、聚散等关系，排列要有秩序，线条之间要相互呼应，形成整体上的韵律感。

蛇腹折板基：使材料在横向和纵向上因折叠而收缩形成的形式，视觉上像蛇腹的结构。

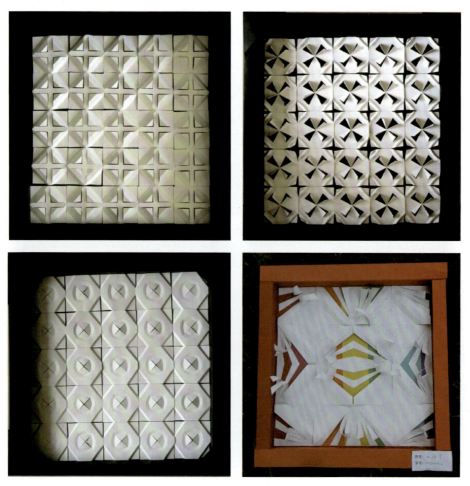

图2-37　板式构成

无板基：类似平面构成中的重复骨骼设计，并在每个单元格进行同样的切割和折叠。

注意：要在设计好单位形和骨骼后，进行重复排列。为了使造型变化丰富美观，单位形最好以简单的几何形为主。单位形在重复排列的过程中，会产生新的间隙，因此在设计中可优先选取容易产生变化的单位形，这样制作成的作品会产生意想不到的新效果。

（3）从平面到二维半的训练（图2-38至图2-41）。

训练1：二维半的形成。

具体内容：根据本节"二维半形成"的原理及方法，以尺寸为10 cm×10 cm的薄卡纸，制作四五个不切多折面，四五个一切多折面，四五个多切多折面，参考图例。

要求：起伏感较强，色彩可自由选择，具有较强的视觉感。从中各选择3个优秀作品，组合成一张九宫格式作品，装裱在35 cm×35 cm的卡纸盒体里。

训练2：板式设计。

具体内容：根据本节"二维半形成"的原理及方法，以尺寸为30 cm×30 cm的卡纸，制作瓦楞折板基、蛇腹折板基、无板基构成形式中的任意一种。

要求：形式新颖，设计感强，制作精美，具有较强的浮雕感。

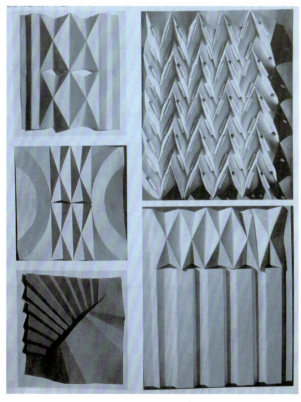

图2-38 从平面到二维半的训练（一）

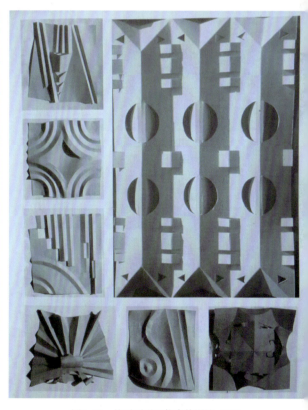

图2-39 从平面到二维半的训练（二）

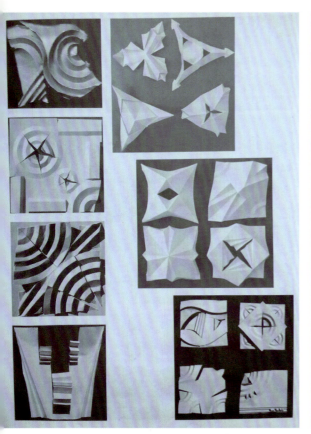

图2-40　从平面到二维半的训练（三）

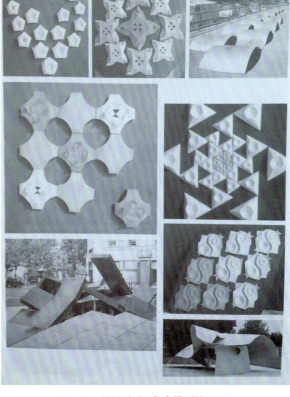

图2-41　从平面到二维半的训练（四）

二、从平面走向三维

立体是由三度空间组成的。相对半立体和平面而言，立体形态的可视角度是多方位的。随着角度的移动，立体形态曲轮廓就发生着变化，人们的心理感受也就发生了变化。立体造型和空间之间是相互作用的：一辆公共汽车，我们从外部感受到的是其形状和体积；而我们走进车内，除了感受到内部部件和形状之外，更多的是其空间及容量，因而立体是有实体与虚体之分的。立体造型与平面造型有着本质的区别。平面的造型只注重表面的处理，而立体造型却更重视结构的处理。因而，三维造型相对于平面造型有着更强的材料性、工艺性和程序性。对于三维形态而言的创造，一种是客观再现，一种是主观再现。

客观再现依赖于客观物体的存在，强调造型的准确性。主观再现的内容虽也来源于生活，但在表现中却带有强烈的个人思想，往往模糊和淡化具体的物象，显示着意象或抽象的表现状态。三维形态的构成更多的是主观再现。人们通过对客体的印象将感觉经验化，这一过程是对形态高度概括的过程，是一个理智与情感共同起作用的过程。

第三节　从二维走向三维的形态要素训练

二维走向三维的形态要素训练如图2-42至图2-48所示。

平面二维造型中的点、线、面在转换为三维空间时，则成了点状、线状、面状。因此，本节主要研究三维形态中的点状、线状、面状和体状的各种表现方式。

一、三维空间中的点状

训练内容：形体的创造，点状元素的重复练习。

具体要求：用各种点状作为基本造型元素。根据自己的构思，于10 cm×10 cm的卡纸上的重复地使用一种多或多种点状材料作为基本元素，根据所选类别的点状材料的不同大小、方向、距离等排列的变化，以完成新的体积与空间形态的组合。

作业数量：9件。

建议课时：4课时。

二、三维空间中的线状

训练内容：形体的创造，面线元素的重复练习。

具体要求：用PVC管为基本造型元素。根据自己的构思，重复地使用这一基本元素，要求转折数量不少于10个，以完成新的体积与空间形态的组合。颜色自选，可以使用单色，也可以两色并用。放置于30 cm×30 cm的底座之上。

作业数量：1件。

建议课时：4课时。

三、三维空间中的面状

训练内容：形体的创造，面状元素的重复练习。

具体要求：用5 cm×5 cm的KT板作为基本造型元素。根据自己的构思，重复地使用这一基本元素，以三个元素为起点，按等比或等差数字增加元素数量，以完成新的体积与空间形态的组合。颜色自选，可以使用单色，也可以两色并用（颜色越单一效果越好）。

作业数量：20件。

建议课时：4课时。

四、三维空间中的块状

训练内容：形体的创造，块状元素的重复练习。

具体要求：用几何体作为基本造型元素。用KT板制作一个15 cm×15 cm的几何体，对这个几何体进行一次切割。以小组的形式将其中的一个几何体放大并以"展台"的形式展示其他小的几何体。

作业数量：1件。

建议课时：4课时。

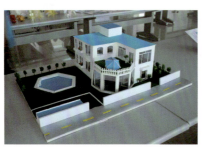 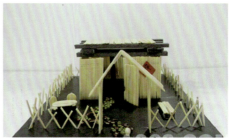

图2-42　学生优秀模型（一）

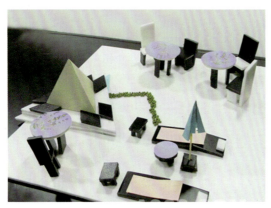

图2-43　学生优秀模型（二）

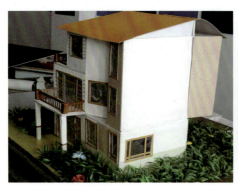 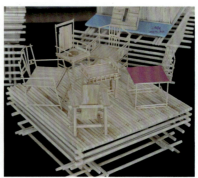

图2-44　学生优秀模型（三）

图2-45 学生优秀模型（四）

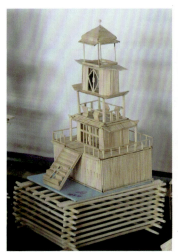
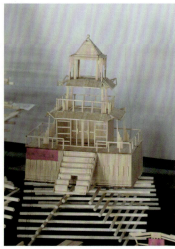
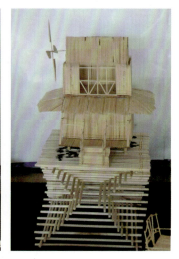

图2-46 学生优秀模型（五）

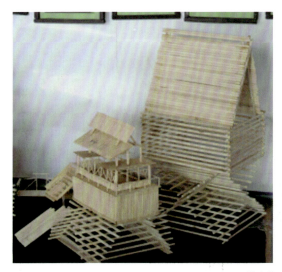
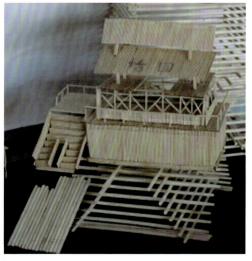

图2-47 学生优秀模型（六）

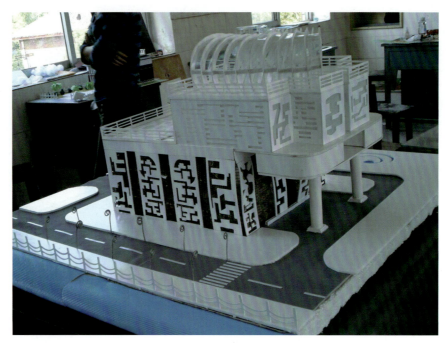

图2-48 学生优秀模型（七）

第三章　三维形态设计的拓展

■ **学习目标**

了解创新构成空间的形式，熟悉形式美规律在三维形态中呈现的各种丰富变化，掌握形式美法则在三维形态中的具体应用。

■ **建议课时**

本章一共12课时，其中第一节4课时，第二节4课时，第三节4课时。

第一节　三维形态设计的形式法则

美的形式法则是一切造型活动不可缺少的重要法则，但凡设计，不论是平面设计还是立体设计，都要表现出其美感，美感是人对事物的主观感受，虽然生活中每个人对美的感受不一致，但是人的社会属性要求人们在物质形态的审美情趣上趋于相同。这种共同的审美特征就是形式法则，美的表现形式总体来说可以分为两大类：一类是秩序美，这是大量的，所以是主要的表现形式；另一类是打破常规的美，这是个别的、少量的，但也是很突出的一种表现形式。这两类美的表现形式都能给人们视觉刺激，会引起人们的观赏兴趣，从而起到吸引人的作用。

一、突出重点

突出重点是指需要突出和强调事物。因此在三维形态设计中，突出重点即要将需要突出的要素表现出来，这个重点要素可以是由单一或者若干要素组成，每一要素在整体中所占的比重和所处的位

置，都会影响到全局，如果我们不分主次，没有重点，那么次要的东西将"喧宾夺主"吸引人们的视线，造成人们的注意力分散，这样的作品并不能引起观者的注意。审美心理学中指出："审美注意最重要的特点，就是指向性。即在每一瞬间，运用相应的感官（视觉或听觉），注意特定的对象。同时，离开其他对象。"还指出：人脑就像一种精细的"过滤器"，自动指挥相应的感官，当专注于某一细节时，使其他细节相对模糊，处于注意的边缘，或处于注意的范围之外。从而，使形象细节通过视觉或听觉"鱼贯而入"，分别吸收，构成川流不息的美感源泉。心理学理论可以给我们一种启示，在三维形态设计中，重点表现的因素与一般辅助因素要明确区分开，可以依靠增强视觉的强度产生"趣味中心"，以吸引人们的视线。所以，在各形体之间不能一视同仁，应有重点和一般的差别，有中心与外围组织的差别。在具体设计中应注重在形式、机能及意义等方面如何突出重点（图3-1至图3-4）。

图3-1　突出重点（一）

 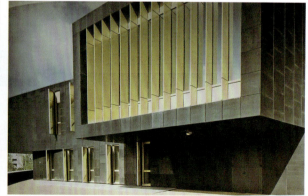

图3-2　突出重点（二）

二、单纯化原理

用简单的构成去创造形态（构成要素少，构成简单，形象明确肯定），要求各种因素均要形态单纯。单纯的形体最方便机械加工、批量生产，同时成本也较低。实现单纯化，通常是采用减弱、加强及归纳等手段进行综合处理（图3-5）。

图3-3 突出重点（三）

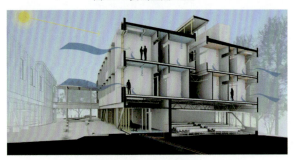

图3-4 突出重点（四）

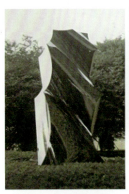 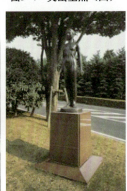 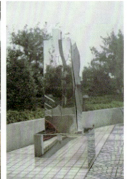

图3-5 单纯化表达

三、秩序

秩序，就是指变化中的统一因素，即部分和整体的内在联系。正如音乐如果没有秩序就没有旋律，文学因语言秩序不同会传达不同的思想，从宇宙到生物一直到原子，其内部无不存在着自然的秩序。因此，造型也可以说是赋予形态要素以新的秩序。秩序的形式法则有对称（广义的）、比例、节奏等。形态的现象，从内部来说其特征离不开质的根本与层次，从外部来说其变化脱离不了环境的秩序，其形象反映着不变的条理，贝壳的形、葵花籽的排列无不如此。因此在我们眼前，形态的花样不管如何多或如何杂乱，我们仍然可以把握它的根本，推测它的现象的结果（图3-6、图3-7）。

图3-6 秩序（一）

秩序的实质就是生命活力的运动表现。秩序的表现手段有平移、发射、旋转、渐变等。

1. 平移

在一定的时间内将物体在直线上移动就是平移（把一个单元形状向上下或左右位移或者上下左右同时移动）。

2. 发射

从中心点向四周发射，此种方法可采取两个或两个以上单位进行反复组合。三维面的发散构成类似于平面发散构成，要有发散或聚集的中心点，其他的形式围绕这个中心点展开，经常与渐变构成组合在一起综合表现，这样在空间中更能反映发散的动势和力量。

3. 旋转

旋转常用的有两种，一种是从中心向外的旋转，称外旋转，另一种是由外部向中心的旋转称内旋转。旋转的弧度越大，动感就越强。旋转可以是同心的，也可以是不同心的。

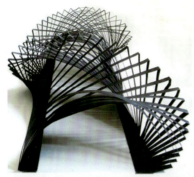

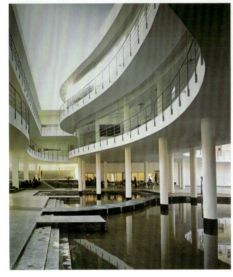
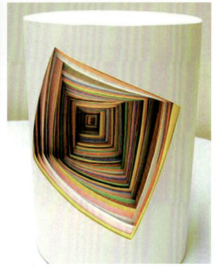

图3-7 秩序(二)

4. 渐变

基本形逐渐地向外或向内部中心扩大或缩小,有规律地循序渐进的变化就是渐变(可分为方向渐变、位置渐变、大小渐变、形象渐变等)。单元形的渐变包括大小、位置、方位、数量等的渐变,在立体造型中着重表现事物存在方式或是一种运动的力。

四、稳定

人类从古至今不断从自然中受到启示,通过自己的社会实践证实了物体只有符合稳定的原则,才能使人感觉到安全,而且也感觉到舒服;如果违背了这些原则,不仅在实践上不安全,而且在感觉上也不舒服。例如,古埃及的金字塔一直被人们称为建筑中稳定的典范。三维形态设计的设计也是一样,不论是在实际效应上还是在视觉上,我们创作的作品力求稳定,只有这样才能给人以舒适的感觉。

稳定分为实际效应的稳定和视觉心理的稳定。实际效应的稳定主要是掌握重心规律:要三点以上着地,重心垂线落于支撑面中心,支撑底面越大,重心越低,则越稳定,材料要有一定的强

度，结构要牢固。实际效应稳定可分为：自身重心式稳定、锚固定式稳定、外力索引式稳定等形式。视觉心理稳定是指视觉上和心理感受上的平衡和稳定，可分为对称式、均衡式等多种稳定形式（图3-8）。

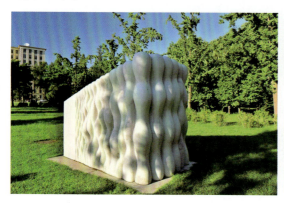

图3-8 稳定

第二节　形式法则的具体应用

美的根源表现为潜在心理与外在形式的协调统一，对于美的追求和创造是三维形态设计的重要目标。在造型中，形式美感的产生是有规律可循的，其规律来源于宇宙间最基本、最普遍的法则即对立统一规律。三维形态体现了对抽象美的形式追求，它必须符合形式美法则，形式美法则是在人类长期的审美实践和创造美的过程中高度概括和抽象出来的形式特征。早在两千多年前人们就注意到美，试图对美做出科学的解释，有人对此进行了专门的研究，并从多年的历史发展中整理出多种法则要素，下面对实际经常用到的具体表现形式做简要的介绍。

一、对称与均衡

对称这个词最早来自希腊文，是指从某一位置测量，在同一位置上有相同之形。对称即指此种关系。也就是说，以某一点为中心，让某形产生旋转时，便刚好与另一个形完全重叠造成一对左右对称之形。对称能给人以庄重、严谨、条理、平和、完美的感觉。一般地说，对称是指客观存在的一种视觉印象和心理感觉，即画面在视觉上的感觉上下左右大小轻重均等，并在视觉和心理上产生一个中心对称连线。

对称是绝对的平衡。均衡是指相对平衡，是以支点为重心，保持形态各异却量感相同，达到力学的平衡形式。在三维形态设计中，达到量感的平衡，不仅仅是指物质形态在物理上的力量的平衡，它还包括来自色彩、肌理以及心理空间等构成要素对心理量感平衡的影响。

在平衡的构成中，要与纯调和型的静态平衡相比较，制造动感及动感平衡，就需要在画面中制造某些变化（图3-9）。

图3-9 对称与均衡

二、变化与统一

变化是指设计与构成中，那些能引起视觉焦点的部分，它是画面构成的灵魂和生命，这种变化需要遵循整体和谐的原则，即整体统一的原则，变化是设计与构成的"点睛"之笔，不可或缺；否则，画面就会黯然失色。

统一是指设计与构成中，画面或构成体在视觉与心理感应上，都能收到良好的平衡效果，统一中有变化，变化中有整体的和谐感。变化与统一的法则是构成中既有变化又有统一的法则。

变化与统一是设计中形式美的最高法则,归根结底就是和谐。造型艺术中的和谐是指视觉造型元素高度的变化与统一,各种变化的元素与非变化的元素有机地结合起来,使它们紧密联系并相互依存,在变化中实现统一,达到协调的目的。

变化与统一是相辅相成的,在统一中求变化,在变化中求统一。没有变化只有统一则显得单调乏味,看久了会产生视觉疲劳的感觉;只有变化没有统一就会感觉杂乱无章,看久了同样会感觉视觉疲劳,心里有很不舒服的感觉。因此,在设计中既要有变化的元素,最终又必须统一(图3-10)。

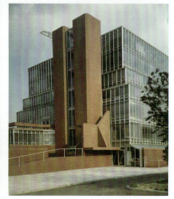

图3-10　变化与统一

三、对比与调和

对比是指画面或构成中,那些差异明显、对比强烈的视觉造型要素。对比元素具有强烈的视觉冲击特征,容易成为视觉中心。在造型设计中,对比指形象之间的差异所产生的视觉焦点,这个焦点的形成是各种对比形式造成的,在画面或构成中起到吸引眼球的作用。

所谓调和是指在对比中找出各个组成部分之间具有一定联系的元素,并使之相互配合,最后使组成的作品整体协调。在立体设计构成中,可采取平面构成中的渐变、近似和重复等造型元素,使矛盾的两个方面相互接近、相互融合、相互和谐。

对比与调和是自然与社会科学中对立统一规律在造型设计中的具体体现。对比与调和具体法则如下。

在造型上：曲直与横竖对比、上下左右对比、隐现虚实对比，还有远近、长短、高低、粗细、宽窄、方圆、厚薄、轻重、大小和繁简等对比。

在色彩上：补色对比，如红与绿、黄与紫、蓝与橙、黑与白、明与暗、冷与暖和纯度对比等。

在材质上：软硬材料、新旧材料、光滑与粗糙材料、透明与不透明材料和现代复合材料等。

在调和上：渐变、近似、重复和群化等。

在设计上：造型之间的差异不能太大，否则会琐碎和零乱（图3-11）。

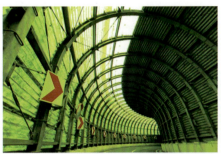

图3-11　对比与调和

四、节奏与韵律

节奏与韵律是音乐的名词。音乐的节奏是指节拍的强弱或长短交替出现并合乎一定的规律。它作为旋律的主导，是乐曲构成的基本因素，由轻重缓急形成。另外，音乐的节奏可理解为作品段落的比例平衡关系。

在三维形态设计中，节奏和韵律是一种借喻，节奏是指对比中的造型元素在视觉上有规律、有节奏地反复出现，同时也能对心理产生一定的律动影响。自然界中，人类建造的梯田也具有一定的韵律和节奏感。

在三维形态设计中，韵律指的是感情方面在节奏上所起的作用，设计时比节奏表现的难度要大，有一定的感情因素参与其间，运用得好会与节奏共同谱写出三维形态设计作品的和谐乐章。可以运用空间关系上的虚实、明暗及形体变化依据秩序美法则完成设计。可以运用对比关系上的强调、起伏、悠扬、急缓的变化，赋予节奏一定的韵律情感，完成设计。如果说具有节奏美和韵律美双重特征的作品是优秀的造型艺术家与普通造型工匠区别的话，那么，形式美法则则是造型艺术家和设计师必须具备的。在设计中，我们必须全面理解和掌握设计规律，灵活运用形式美法则。只有这样，才能设计出满足社会需求和具有一定艺术品位及使用价值的作品（图3-12）。

韵律的表现形式分为重复、渐变、排列、近似、放射、群化、特异等。

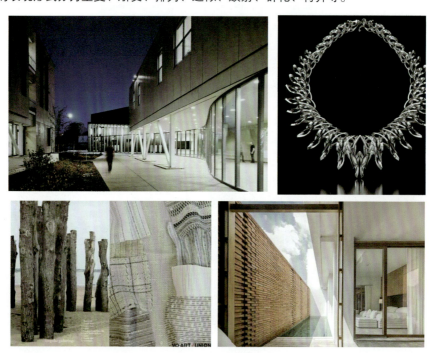

图3-12　节奏与韵律

五、稳定与轻巧

稳定与轻巧是人们习惯性的心理需求，指的是物体上下之间的大小轻重关系。稳定的基本条件是物体重心必须在物体自身支撑面以内，其重心愈低，愈靠近支撑面的中心地位，则其稳定性愈大。稳定的形态给人以安全、沉稳、庄重、肃穆的感觉。不稳定则给人以危险、紧张的感觉。在一般情况下，降低重心，造型底面与支撑面的接触面积大，就能增强物体的稳定感。

轻巧的基本条件是物体的重心在物体自身的支撑面以外，使物体给人以轻快、灵巧、活泼的美感。在一般情况下，重心高，造型底面与支撑面的接触面积小，就能产生轻巧感。当然，材料、色

彩、肌理也对造型的稳定与轻巧产生着很大的影响，如材质粗糙、厚重给人以沉稳感，质地光滑、轻薄就让人感到轻巧。

稳定与轻巧是一对既相互对立又相互依赖的矛盾。在三维形态设计中，有些设计要求视觉中心稳定，以产生庄重、稳固、可靠之感，还有些设计则因要求达到轻盈、活泼的效果，而采用不稳定的视觉形态。第一，与重心有关。重心是由位置决定的。重心高，则显得轻巧；重心低，则显得稳定。第二，与底部面积有关。底部的接触面积大，则具有较大的稳定性；反之则稳定感减弱，轻巧感却逐渐加大。第三，与材料及色彩有关。材料本身就具有不同的量感和质感。比重大的，材料表面粗糙的，则具有一定的稳定感；反之，比重轻、材料表面细腻、光滑的，则具有一种轻巧感。任何材料都有不同的色彩。颜色深、明度低的物质具有一定的稳定性，材料颜色浅、明度高的则具有轻巧感。影响稳定的因素还有数量的问题，奇数稳定性强，偶数稳定性弱（图3-13）。

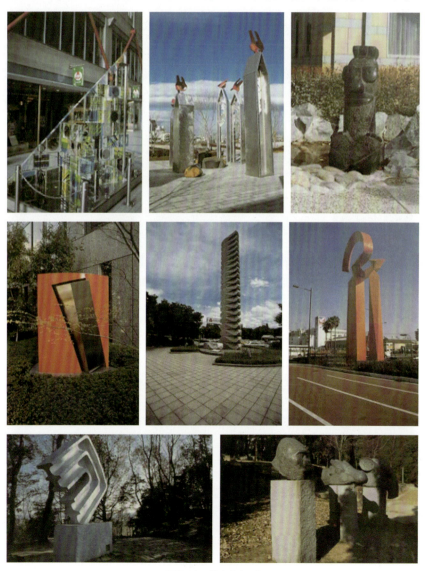

图3-13 稳定与轻巧

六、比例与尺度

比例是指在整体形式中,部分与部分之间或部分与整体之间在大小、长短、粗细等方面产生的一种数量上的比例关系,恰当的比例能产生美,而这样的比例搭配必须经过严密的计划和度量,它含有浓厚的数理意念。构成美的比例很多:等差数列(如2、4、6、8、…),等比数列(如1、2、4、8、16、…),调和数列(如1/2、1/3、1/4、1/5、…),黄金比例(1∶0.618)等。

比例的美很早就被人所认识,古希腊时期的毕达哥拉斯学派曾提出"美是和谐与比例"的学说,并由对人体比例的认识而发展出黄金比例体系。那时人们从数学几何的方式入手,发现了"黄金分割",并视之为"永恒美的法则"。如古希腊的帕特农神庙的设计,接近"黄金分割比",让人觉得优美无比。

比例涉及的是造型自身的尺寸关系,而尺度通常指引入一个常用的部件为标准对物体进行相应的衡量,确立形体合理的尺寸范围,因为我们总是习惯根据自身的尺度来判断大小,所以尺度是根据人们的生理和使用方式形成的,它涉及人的感受,主要是心理尺度,也就是说尺度即人与物的关系,也是主体与客体之比。由于物与人的比例尺度不同,就营造出了不同的感受境界:自然的尺度、超人的尺度、亲切的尺度(图3-14)。

图3-14 建筑、景观、家具中的比例分割

七、主次与呼应

所谓"主次",就是造型的主要部分与次要部分,"主"是人的观察重点,是强调、突出的部分,"次"起着补充或衬托的作用。在三维造型基础上,必须明确主次关系,这就涉及如何安排形体,形成视觉冲击力,同时也要考虑如何打破单调而取得变化。

呼应,指的是相互照看、照应,使造型的前后左右浑然一体。在三维设计中,往往是利用造型的主宾、虚实、方向、位置、色泽等的有机联系和相互呼应,使之构成完整的有机整体。例如,次要形体在于其特征上是否与主要形体相统一或相匹配,形与形之间在方向上是否互相照应。

八、单纯与秩序

单纯与秩序,这是形式美一种最普遍、最和谐的形式,在整体形态中没有明显的差异和对立因

素。单纯就是单一、纯净，给人以简洁、明净、优雅、宁静的美感；秩序可能是最缺少灵性的美，却给人的感觉最稳定，给人一种井井有条的整齐美。形态、颜色、材质、肌理等的一致和重复，就会形成单纯和秩序的美。

单纯的形象不能等同于单调，单调给人以枯燥之感，缺乏生命力，毫无审美价值；单纯是通过突出、强调主要部分来引人注目，增强视觉效果，其形态虽简单却蕴含着丰富的信息。

秩序的标志是纯粹、明确、简洁，对于古希腊哲学家而言，美的主要形式就是秩序、匀称和确定性。自然界中蕴含着秩序，如孔雀的尾巴、斑马的花纹、对称排列的叶子、放射状的花，等等，我们的日常生活中也存在着秩序，例如城市规划。

以上都是一般性的形式美规律，而每个时代、每个国家和民族的审美观念也是独特的，就产品设计而言，有时硬朗的直线流行，有时流畅的曲线风靡全球，时而是简洁，时而是华丽，所谓环肥燕瘦，各有其审美标准。由此可见，形式美实际上是一个变化着的存在状态。我们学习三维形态的形式美法则的规律，是为了掌握形式美的共性，但也要突破这一共性。

第三节 三维形态的创新空间构成

空间是无限的，也是无形的，为把空间变成视觉形象，必须对空间进行划分限定，使无限成为有限，变无形为有形。限定空间的形式有中心限定和分割限定，中心限定的效果与方位有关；与地载相结合，具有庄严雄伟之势，凝聚挺拔之力；与顶、围结合，则具有辐射或收拢之势。分割限定形式有天覆、地载、竖断、夹持、合抱和围合等。由于限定物的形态不一，空间状态也会发生变化（图3-15至图3-18）。

在实际的运用中，空间的分割常常有多种形式构成与呈现，因此三维形态空间的设计除了传统的造型构成外，还有其他各种形态的综合构成形式，这些构成表现丰富、形式多样，还融合了造型之外的光学、力学、材料学、物理学等领域的知识。

一、动态构成

在三维造型中，运动主要是通过动势、动态、方向性、节奏、渐变等来表现的，这里的动只是视觉上的一种效果，它不是真的在动，而动的构成涉及的是物体的真正运动，在结构上有动的装置。

大自然中有着各种各样的运动，人类受到大自然的启发创造了许多运动的器具，如陀螺、溜溜球、车轮、钟摆、风车、风筝、带发条的玩具，等等。有的依靠自身的重力进行运动，如滚动的球、铁环、钟摆、秋千；有的依靠风力，如风车、风筝、风船等；有的依赖气流，如孔明灯、走马灯等；有的靠水力冲动，如水车；还有靠自身的弹力做运动的，如皮筋、钢尺和弹簧等。

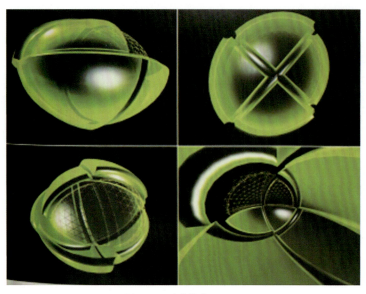

图3-15 动态构成（一）

图3-16 动态构成（二）

图3-17 动态构成（三）

图3-18 动态构成（四）

动的造型是根据物理学中的动力因素构成的，运动的结构要素必须有原动力和传导机构。原动力就是引发运动的能量，如电力、机械力、风力、重力、水力等；所谓传导机构，就是将原动力产生的能量传递给其他部分的机构，如摩擦轮、皮带轮、齿轮、连杆、凸轮等，利用它们可以产生有趣的运动效果。

物体的运动结构可以按照动力源如重力、风力、热力、水力、人工力等去研究，也可以按运动形式进行分类，一般来说，物体的运动方式有移动、转动、滚动、振动和摆动等，如移动的黑板、转动的风车、车轮的滚动、皮筋的振动、钟摆的摆动。

利用传导机构可以实现物体的联动，这主要涉及运动方式的转换，即一种运动变为另外一种运动。例如，自行车通过齿轮的传导将一种旋转运动变为另一种旋转运动；连杆机构可将旋转运动

变为摇晃运动。很多能走、能跳的儿童玩具，就是利用连接在发条上的凸轮的旋转，实现玩具的运动。

二、光的构成

在环境条件中最为活跃的因素为光、色彩、明暗、距离、大气等，它们都会影响视觉的判断。光有大小、形状、位置、形式的变化，它变幻莫测，有很强的空间塑造能力，它可以形成空间、改变空间或者破坏空间；光的纯度和明度此起彼伏，导致了光与影的动感变化；当我们进入夜晚的城市，从五光十色的霓虹灯到室内的装饰照明，从节日彩灯、烟火到喷泉的激光交叉光束，所有这些都是光的构成表现。所以，光的造型分为两类：一类称光体固定造型，意指发光体依附造型本身，固定不动；另一类称投射动感造型，使光体以发射、交叉形成，并带闪烁动感变化。

光在人们体验空间环境方面具有决定性的作用，光的空间效果是由光的照射方位决定的。一般来说，顶部和周围的均照射，光给人以明朗、迷茫的感觉；顶部的射光有安静、神圣的气氛；侧面的照射光有轻快、自由感而来自底部的照射光有诡异感。另外，物体表面色彩和肌理对光的反映也有影响：高光华丽烛日，有刺激感；哑光亲切高雅，有柔和感；固定光朴实沉重，有稳定感；活动光新鲜活泼，有动感。

光具有很强的塑造能力，我们常常用光来强调空间效果，要使空间有扩张感，用光面进行渲染，如突出重点就用聚光灯。丰富空间的变化就用不同形式的采光口；使空间感觉到增大或缩小，可用光照范围来调整；热闹的气氛，宜用闪动的光增强感觉，等等（图3-19至图3-22）。

图3-19 光的构成（一）

图3-20　光的构成（二）

图3-21　光的构成（三）

图3-22　光的构成（四）

第四章　三维形态设计与表达

■ **学习目标**

　　了解材料的美感，熟悉材料的自然特性和形态语言，掌握材料在三维形态设计中的表达方法和技巧。

■ **建议课时**

　　本章一共24课时，其中第一节至第三节共8课时，第四节8课时，第五节8课时。

第一节　三维形态设计材料

　　材料是产品构成中的物质要素，而材料的表情是一种审美情感，所以对材料表情的合理使用关系到产品的审美功能的发挥。

　　材料是产品构成中的物质要素，就像木材之于家具，砖瓦钢筋之于建筑物，它们都是不可或缺的重要元素。在这一点上，中西方的观念趋于一致，中国上古文献《考工记》言"天有时，地有气，材有美，工有巧。合此四者，然后可以为良"。两千多年前中国工匠就意识到，任何产品的生产都不是孤立的，它涉及季节气候条件、地理条件、材料的性能和制作工艺，是各方面综合的结果。古希腊哲学家亚里士多德认为，事物的形成发展有四个原因：质料因、形式因、动力因和目的因，即材料、设计图样、设计者（工匠）和事物的功能。历史上不同材料的运用往往标志着不同生产力水平和时代特征，所以，人类文明史的断代是根据材料的使用来划分的，从石器时代、陶器时代、青铜时代到钢铁时代、塑料时代，以及现在的复合材料时代，反映了材料加工技术发展的不同

阶段。材料的合理选用涉及产品的功能，现有加工工艺技术，同时要考虑它的经济成本和对环境的影响，而材料本身所体现的美在产品设计中也起着非常重要的作用。

一、材料认知

材料是三维形态设计的物质基础，我们的设计最终要通过物质材料来表达。物质材料的性能直接限制了三维形态设计的形态塑造。同时，物质材料的视觉功能和触觉功能是艺术表达中最重要的组成部分。不同的材料给人的感觉不同，使用特点也不同。归纳起来大体可分为两大类：自然材料和人工材料。

1. 自然材料

自然材料常见的有木材、石材、泥土。

木材是三维形态设计中使用较广泛的材料，它的可雕塑性是其他材料无法比拟的。木材除了制作起来方便以外，本身也具有大自然的气息。因为木材来源于植物，植物本身具有自然特征，有季节性和地域性，具有一定的符号特征。另外，木材也具有亲和性，易被设计者选用（图4-1）。

图4-1 木材

石材是在地壳运动等自然环境因素的作用下，形成的大小、形状不定的矿物质凝结物。石材的成因、组成成分以及成分的纯度，都会影响石材的色泽、质地、强度，所以不同的石材具有不同的表征。石材的纹理极具自然美感，它可以切割成各种形状，打磨后能更加清晰地突显石材所产生的丰富效果。石材具有厚重、华美、冷静的表情特征。

泥土也称为黏土。黏土可以是瓷土或陶土。瓷土和陶土所含杂质少，附着力强，表面处理的手段多样，可进行焙烧，制成陶或瓷，或作为辅助材料制作模型。在现代陶艺设计中，更多地融入了三维形态设计的现代设计理念。三维形态设计理念使现代陶艺设计在材料的选择、制作手法上得到了更大程度的拓展。例如，多种不同的陶瓷材料运用到一个造型上，为了得到不同的肌理效果，在作品的表面可运用各种手段，如刮、敲等（图4-2）。

2. 人工材料

人工材料常见的有纸材、金属、塑料、玻璃等（图4-3）。

纸材：纸张是用植物的纤维制作而成的。传统的纸张按原材料的种类进行划分，如麻纸、皮纸、竹纸等；而随着现代工业的发展，纸的种类也更为丰富，单从使用状况就可以分为工业用纸、生活用纸、文化用纸以及有特别用途的纸张等。

图4-2　自然材料泥土和石材

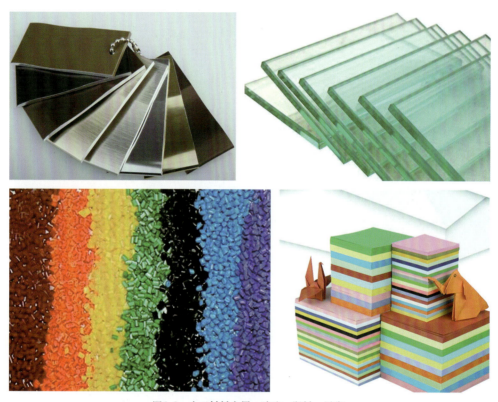

图4-3　人工材料金属、玻璃、塑料、纸张

纸材是三维形态设计中很好的材料，与其他材料相比，其有采购方便，价格便宜，易裁剪、切割、折叠、弯曲与黏合等优点，且加工工具简单。只需一把美工刀、一瓶胶水便能轻易地进行造型练习。用纸来做一些专题练习，很容易使设计稿变为模型，但其缺点是不易保存。

塑料材料：人工合成的塑料是典型的现代工业材料，它是有机高分子化学材料中的一类。塑料的种类很多，不同的塑料，其物理特性也不一样。有的硬度大，有的黏性好，有的韧性好，有的可塑性强，但它存在耐性差、易变形、易产生静电等缺点。塑料可以按照设计者预先的设计，制作成各种造型。这是其他材料很难做到的，是其他材料不可比拟的。它具有人情味，具有现代感，本身

传达的是工业文化的信息，是人造合成物典型的代表。

金属材料：金属材料是指人类从矿物质中冶炼出的一类物质（如金、银、青铜、铁、钢等）中的任一种。金属材料具有优越的表现效果，它除了作为建筑设计的材料之外，其表现力也广泛地为立体设计服务。金属材料具有冰冷、贵重的特征，能够体现设计的另一种意味。它根据需要可以做成各种形状，产生不同的视觉效果。

玻璃材料：玻璃材质的透明性，对光的反射、折射性，是有别于其他材质的最根本之处。在设计中应利用这一特殊质感，为设计增加光怪陆离的效果。除了对光反射的特殊效果外，玻璃还具有坚硬、锐利、清洁及易加工等特点，可以营造出轻盈、明丽的视觉效果，从而成为设计中重要的角色之一。玻璃是用硅酸盐与氧化硼、氧化铝或五氧化磷等原料合制而成的。若加入其他化合物做色剂，玻璃会呈现各种各样的色彩，从而大大丰富了玻璃材料的种类。

二、材料的加工技术与手段方法

三维形态设计的制作技术就是改变形态的全过程，各种材料有各种材料的制作工艺及加工办法，下面就三维形态设计课中常用的材料及其加工方法做进一步介绍。

1．纸材

纸材由于质地温和、价格低廉、制作简便、成型容易、绿色环保，在三维形态设计中是最基本的材料，也是使用最多的一种材质。

纸材的表面加工如图4-4所示。

划和折：对纸进行折转前，应在纸的次要面用铅笔轻画出要折转的线，再用专用划纸的圆珠笔沿线划出痕迹，无论正折反折都应在纸的次要面划痕。也可用美工刀轻轻地沿笔线划痕，不超过纸厚度的三分之一，这样折转后的棱线角分明、挺拔。

切：用美工刀沿着直尺或曲线板在纸上切口，纸的下面可垫橡皮板或废弃不用的纸，这样切的纸平整，切口不起毛。

剪：在纸面上用2H铅笔轻轻地画出要剪的部分后，不宜在纸面上方下剪刀，因为那是裁缝剪衣的姿势，易把纸剪坏。正确的方法是左手把纸拿起，右手执剪刀，在纸面下方伸剪刀进行剪割。

弯曲：用外力使纸产生弯曲变形，如用笔筒把纸卷起，然后放开，纸就会卷曲。

压：先做好一个阴刻的模具，可用纸张或其他硬质的材料制作，把做好的模具放在设计好的位置，然后用笔套在模具的边缘压磨即可。

撕：用手把纸撕出断裂痕迹。

纸材的连接方法如下文所述。

粘贴：将纸相互粘贴是比较容易的事，但掌握不好，会使做了几个小时的设计前功尽弃。要粘贴好一件作业，首先要注意千万不要弄脏，而要格外细心。同时，要注意胶的特性。一般有三种胶可供选用：液态糨糊或胶水、固态糨糊、双面胶。大多数的同学都喜欢用双面胶。双面胶粘得牢，不会使纸膨胀起皱，其缺点是一旦粘好，就再也不能移动。液态糨糊、胶水粘好后还可以根据需要移动，缺点是易使纸张变形，影响平整度。使用固体胶时，涂上去就可以粘，使用较方便，但也有缺点。有些三维形态设计需要悬空涂胶，固体胶就显得不好操作，这需要我们灵活选用。

插接和挂接：插接就是切出插口，将另一端插入并连在一起。挂接不仅插入，在剪口另一端还有折钩，使之挂接在一起。插接和挂接可以和粘贴结合起来使用。

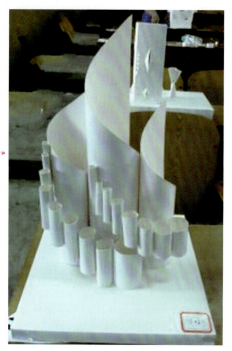
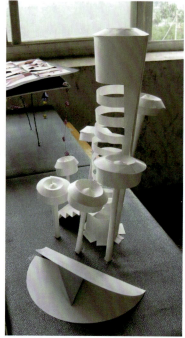

图4-4　纸材的加工

2. 竹木材料

竹、木、藤是天然的造型材料。其优点是加工容易，质量轻，既有硬性，也有秉性，拉伸强度大，外表美观。但由于竹、木是有机体，会扭曲胀裂、变形，因此加工时要注意适应材料特性，并可上蜡或油漆以防腐。

木材的造型方式如图4-5所示。

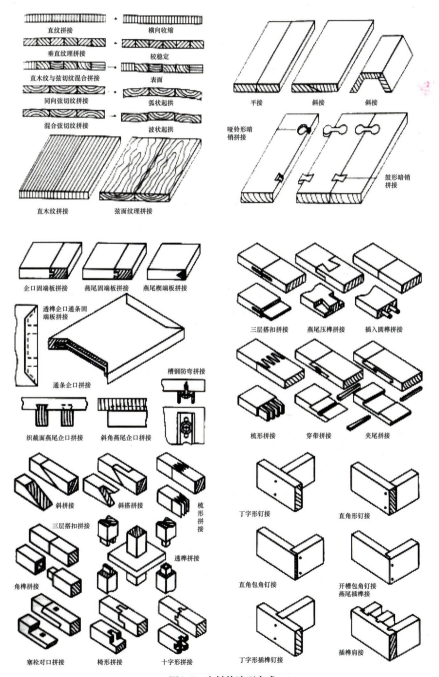

图4-5　木材的造型方式

木材是树木采伐后经初步加工而成的,是由纤维素、半纤维素和木质素等组成,是一种优良的造型材料。木材质轻,具有天然的色泽和美丽的花纹,具有可塑性,易加工和涂饰,对热、电具有良好的绝缘性等。它比其他材料感觉上更加温暖和柔软。在加工过程中必须顺应木材结构,进行锯割、雕刻、弯曲、刨削、组合等操作。

锯割:锯割是木材加工常用的手段,木材可被锯割成面材、线材、块材等不同形态。被锯割的木材一般要打磨抛光,呈现木材细腻优美的质感。锯开后粗糙自然的表面,给人以质朴大方的美感。

雕刻:雕刻是木材艺术化处理的常见方法。从表现形式来分,有镂空雕刻、浮雕、浅雕、镂空贴花等。因木材质地的不同,又分硬质木雕与软质木雕两大类。樟木、楸木、柿木、核桃木、花梨木等木材材质细密,耐久性强,是良好的雕刻材料。

弯曲:木材具有韧性,采用水热处理、高频加热处理或化学药剂处理等手段,可以使直线型的木材及直面型的层压板变成曲线或曲面。木材弯曲时,须研究和了解木材顺纹拉伸与压缩应力以变形规律。弯曲木家具就是木材弯曲的典型实例,利用木材的弹性原理,经过蒸汽处理后可以使其弯曲成任意的形状,更符合人体曲线的起伏,使用起来舒适。

刨削:刨削加工是木材毛科加工中最主要的加工方式之一,可以使木材表面光滑、平整、凸现纹理。刨花具有木材的质朴纯粹感,又具有片材的柔软轻薄的美感,适合做立体构成的材料。

组合:组合是木材与木材的结合方式,能够产生不同的造型。组合方式大致可归纳为铰接、榫接、粘接和钉接四种基本类型,其中榫接是建筑、家具设计中常用的一种材料连接方式(图4-6)。

图4-6 木材的三维形态设计

3. 金属材料

金属种类繁多,常见的有钢、铁、铜、铝、铅、金、银以及一些合金等。金属具有强烈的金属光泽,强度高,有磁性,有韧性,有较强的视觉感。加工的工艺由于条件设备所限,基本上分五个方面:切割、弯曲、打造、组接、抛光。金属可以制成薄片、面材、金属丝和金属块,表面可以用腐蚀、压印、喷涂、贴膜、雕刻等方法来处理,能够形成各种不同的视觉质感。

不同的加工方法和工艺技巧使得金属材料在产品造型中具有很多不同的特点,产生不同的外观效果,从而获得不同的感觉特性,金属材料的感觉特性是由金属的触觉质感和视觉质感所形成的,如粗犷与细腻、粗糙与光滑、温暖与寒冷、华丽与朴素、厚重与单薄、沉重与轻巧、坚硬与柔软、

粗俗与典雅等基本感觉特征，此外还包括物理属性，即材料表面传达给人的知觉系统的信息，如材料的肌理、色彩、光泽、质地等（图4-7）。

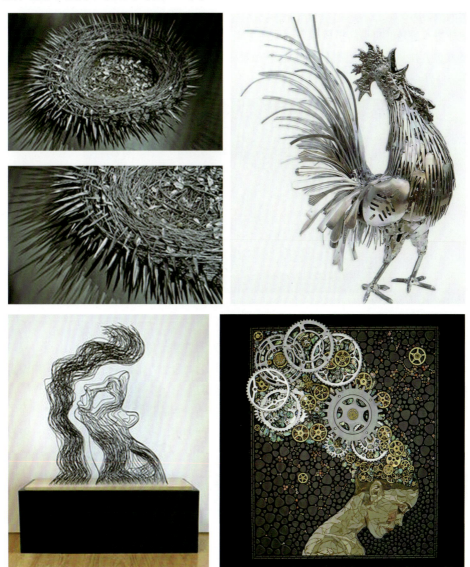

图4-7　金属的三维形态设计

4. 塑料材料

我们对金属、木材和陶瓷的利用已经有上千年，但是塑料的应用只有短短数十年。然而，塑料在各个领域的应用却已远远超越了其他各种材料。塑料在设计用材上的重要优势在于：可用最少的劳动将其加工成具有所需性能而几何形态复杂的产品（图4-8）。

常用塑料的加工方法有注塑成型、吹塑成型、挤塑成型等。

注塑成型：是将塑料加热熔融塑化后，通过机械快速注入温度较低的闭合模具内，经过冷却定型后，开启模具即得制品。注塑可结合模具生产出各类外形复杂、尺寸精确的制品，可批量生产，

产品性能好、生产性能好，成型周期短。

吹塑成型：是借助气体压力使闭合在模具中的热熔型坯吹胀形成中空制品的方法，可成型具有复杂起伏曲线的制品。

挤塑成型：是借助机械的挤压作用，使塑化均匀的塑料强行通过模口而成为具有恒定截面和连续制品的成型方法。挤塑成型适合加工截面一定、长度连续的管材、板材、片材、棒材、单丝和异型材等等。

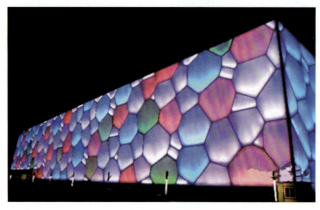

图4-8　水立方建筑的塑料材质应用

塑料材料常用连接方式有十几种：胶黏剂连接；紧固件和嵌件；铰链连接；热板、热口模、熔融焊接；热气体焊接；感应焊接；多零件成型；压力配合、受力配合；溶剂连接；卡扣连接；旋转焊接；模塑螺纹；攻丝螺纹；振动焊接；激光焊机；等等。

塑料可分为热固性与热塑性两类，前者无法重新塑造使用，后者可一再重复生产。在三维形态设计中，我们经常需要的塑料材料有各类板材、管材、线材等。运用不同的加工方法，塑料可呈现出不同造型效果（图4-9）。

 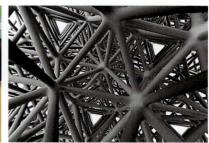

图4-9　塑料的三维形态设计

5. 陶瓷材料

陶瓷能够接受几乎所有的色彩，抗刮、抗摩擦、抗褪色、抗腐蚀，但容易破碎。随着新技术的发展陶瓷具有了另外的新特性，即可以在极端的条件下使用，如做成厨房用的灶头、高温高压的阀门、飞船的隔热瓦。在艺术领域，陶瓷因其可塑性和丰富的外形表现力，成为艺术家进行创作的重要材料（图4-10）。

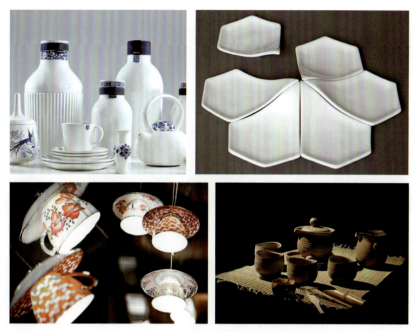

图4-10 陶瓷的三维形态应用

第二节　材料造型手段

三维形态设计是对材料进行选取、设计、加工，使各种材料符合艺术造型的外观形态来实现设计师的创意。三维形态设计的造型手段大致分为两类：破坏与解构，组合与重建（图4-11至图4-37）。

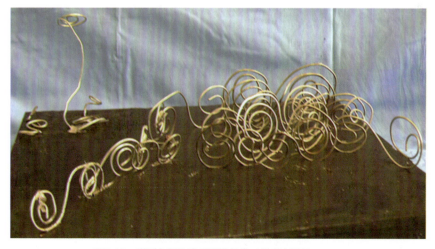

图4-11 利用各种造型手段进行的三维形态设计（一）

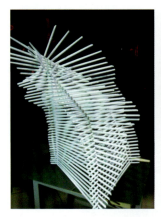 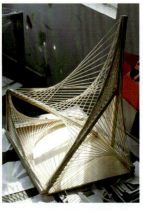

图4-12　利用各种造型手段进行的三维形态设计（二）

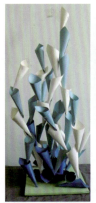 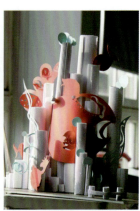

图4-13　利用各种造型手段进行的三维形态设计（三）

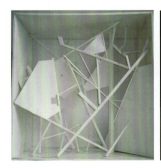

图4-14　利用各种造型手段进行的三维形态设计（四）

图4-15　利用各种造型手段进行的三维形态设计（五）

图4-16　利用各种造型手段进行的三维形态设计（六）

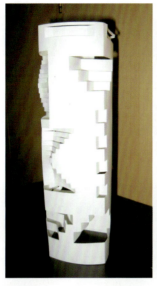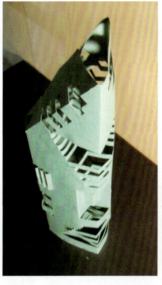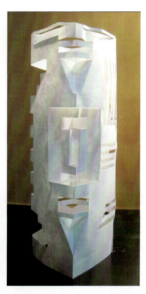

图4-17　利用各种造型手段进行的三维形态设计（七）

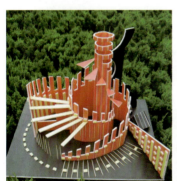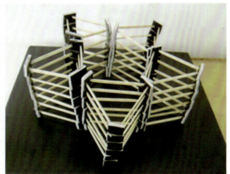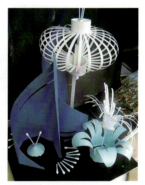

图4-18　利用各种造型手段进行的三维形态设计（八）　　　图4-19　利用各种造型手段进行的三维形态设计（九）

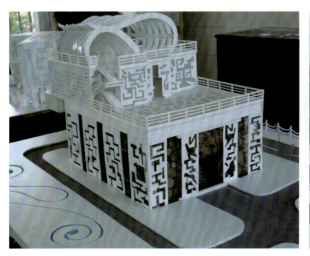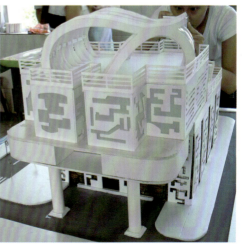

图4-20　利用各种造型手段进行的三维形态设计（十）

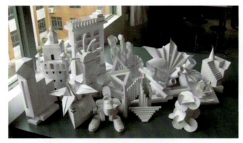

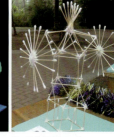

图4-21 利用各种造型手段进行的三维形态设计（十一）

图4-22 利用各种造型手段进行的三维形态设计（十二）

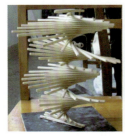
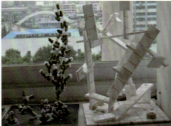
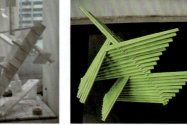
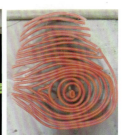

图4-23 利用各种造型手段进行的三维形态设计（十三）

图4-24 利用各种造型手段进行的三维形态设计（十四）

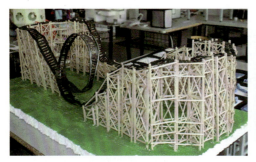
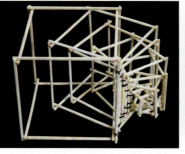

图4-25 利用各种造型手段进行的三维形态设计（十五）

图4-26 利用各种造型手段进行的三维形态设计（十六）

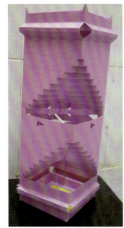
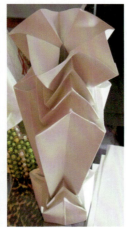
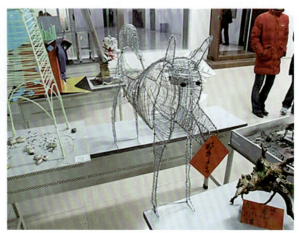

图4-27 利用各种造型手段进行的三维形态设计（十七）

图4-28 利用各种造型手段进行的三维形态设计（十八）

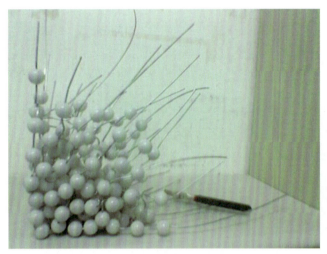

图4-29　利用各种造型手段进行的三维形态设计（十九）

 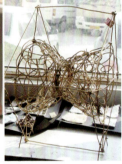 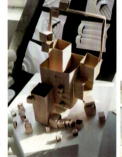 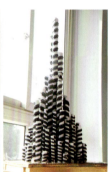

图4-30　利用各种造型手段进行的三维形态设计（二十）　　　　图4-31　利用各种造型手段进行的三维形态设计（二十一）

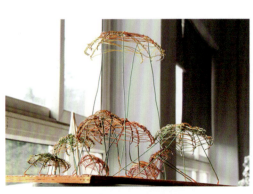 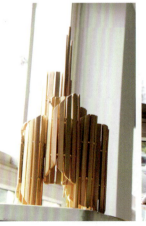 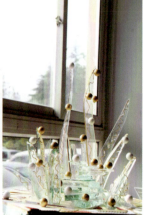

图4-32　利用各种造型手段进行的三维形态设计（二十二）　　　　图4-33　利用各种造型手段进行的三维形态设计（二十三）

图4-34　利用各种造型手段进行的三维形态设计（二十四）　　　　图4-35　利用各种造型手段进行的三维形态设计（二十五）

图4-36　利用各种造型手段进行的三维形态设计（二十六）

图4-37 利用各种造型手段进行的三维形态设计(二十七)

一、破坏与解构

破坏与解构是对原型原材料的初加工的方法,也称"减法创造"。可以通过对原材料进行结构的拆分和表面的处理最终达到预期要求和效果。下面列举几种常见的破坏与结构加工方法。

切割法:利用剪刀或美工刀对纸、皮、布、板、塑料等材料进行直接切割,厚硬性材料或金属材料可利用钢锯或气割,使材料分割,破坏其规整,寻求其变化。

破坏法:在材料完整的基本形上进行人为的破坏和缺失。对平面的纸、布、塑料等软材质进行撕扯、剪裁、火烧等加工,留下各种被破坏的裂痕和缺损,造成一种残破的造型。

劈凿法:这是一种较强的破坏性方法,只能运用于起初加工时。这是利用刀、斧、砍、劈、凿进行加工,以追求一种粗犷的效果。

挖孔法:对材料的整体内部进行破坏。硬质材料采用电钻打洞,软材可以采用挖、掏、捅方法打出孔或洞,露出通透空间状态。

刮锉法:是对材料的表面进行破坏,以造成光滑粗糙不同的肌理。

刨削法:刨去材料表面的突起和多余部分,以达到造型目的。

拆卸法:指对现成品、废弃物利用时,将原有的造型结构打破拆卸成零件,也可拆去一部分保留一部分。

扭曲法:通过对线、面、体材料的弯曲,卷曲或是压曲、打造,使形体发生扭曲旋转,并产生夸张变形的效果。

二、组合与重建

对材料进行破坏,拆散后重新连接组合,创造一种新的整体造型。这种手段也称"加法创造"。下面列举几种常见的组合与重建加工方式。

拼贴:是将各种线、面、体块材料相互集合在一起。在纸、竹、木等材料中用乳胶粘贴;塑料材料可用热烫,火烤熔化或胶水黏合;金属材料采用各种焊接。

堆砌:将收集的物体材料自下而上堆放,叠加,靠自重和摩擦力相互连接,但不牢靠,很容易移动,有不安全感,给人一种惊险感。

叠合：又称"槽接"。一个形态嵌入另一形态槽内，形成一个新的形态。

钉接：用铁钉将材料连接在一块。常用的固定元件有铁钉、螺丝钉、销钉等。

榫接：这种连接的手段用在传统的建筑和家具上最多。它是以不同的榫头与空孔互相插接相拼，使材料对接，构成造型，不但美观而且牢固。

铰接：是一种既可展开又可收缩的形态，这种连接给部件之间提供了较大的空间。一般常见的表现形式有铰连接、铆钉接和转轴接等。它可形成折叠、堆叠和套叠等构造。

捆缚：这也是一种可使形体连接一起的"加法构造"。这种方法不但可将形体与形体扎紧牢固，它在视觉中还产生系扎点和线结构的造型语言。

第三节　材料的情感表达

材料是客观存在的物质基础，也是说材料的物理属性是材料本身所体现出来的特征，材料通过本身的特有质感，即肌理、色泽、结构和质地在视觉上和触觉上给人以坚硬与柔软、轻与重、暖与冷的不同感觉。例如，木材纹理清晰，手感温和，给人以亲切朴素的感受，花岗岩坚硬沉重，有冷峻稳定的美感，透明材料如玻璃、有机玻璃、透明塑料，清澈明净，铸铁以其沉重感在表现坚毅、顽强的主题上可作为参考；不锈钢以其闪亮、光滑在表现具有科技、新意等现代特征的物品上有优势。

材料的情感表达已经成为现代设计的重要组成部分，强调材质的真实性，是现代设计的一个基本要素。关于材料在现代设计中的表达重要阶段可以追溯到19世纪，1851年，伦敦世界博览会在海德公园水晶宫举办，水晶宫开创了采用钢铁、玻璃等新材料和使用标准构件建造的先河，震惊了世界。19世纪中期，玻璃、钢铁等现代材料用于建筑上，它们以代表现代的表情改变了传统的建筑结构，并很快征服美国，成为美国企业的代表性建筑。布鲁尔在包豪斯采用钢管和皮革或纺织品的结合方式，进行钢管家具的设计，在他之后，钢管家具简直成了现代家具的同义词，风行几十年。北欧的家具设计和室内设计由于大量采用自然材料特别是木材而具有强烈的人情味道，与单调的现代主义家具和室内设计形成了鲜明对照。

同样的产品因用的材料不同给人的感受也不一样，一把椅子如果是硬木细工雕刻的，会给人以古色古香之感；胶合板压制的，有简洁的现代感；塑料注模生产的，有可爱、轻巧的特点。设计强国日本重视材料的本来特色，喜欢不经装饰的裸露的自然材料，体现了对佛教禅宗的信仰。

所以，在设计中，切不可以虚假地装饰和滥用材料表情来达到美观的目的。只有充分认识和了解材料的感觉特性，合理地运用材料的感觉特性，才能最大限度地发挥材料各自的特性，从各种造型设计材料的特殊质感中追求三维形态设计中最完美的结合和表现力（图4-38至图4-42）。

图4-38　各种三维装置艺术中材料的情感表达（一）

图4-39　各种三维装置艺术中材料的情感表达（二）

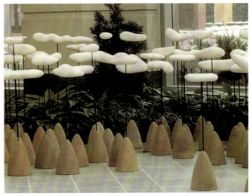

图4-40　各种三维装置艺术中材料的情感表达（三）

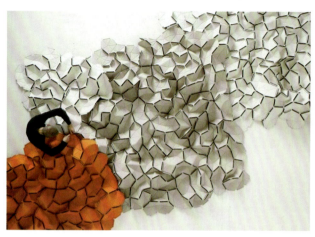
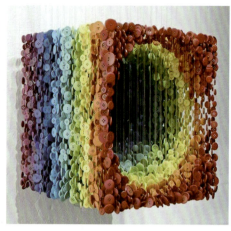

图4-41　各种三维装置艺术中材料的情感表达（四）　　　图4-42　各种三维装置艺术中材料的情感表达（五）

第四节　材料的肌理表现

一、材料的肌理

"肌理"是物体外表的感觉，它反映了物体本身的质地属性。肌理的形式有的是规律性的，有的是自由的，有的是粗糙的，有的是光滑细腻的，有的是坚硬的，有的是柔软的。其形式多种多样，能带给人们不同的感受。

肌理没有固定的形态，具有无限的外延与内涵。各种不同的肌理纹样呈朦胧的而又直观的质地感觉，具有不稳定的含蓄类的因素，有时候随环境的变化而变化，有的通过不同的人为加工产生出变化无穷的效果。因此在设计时，对自然肌理要从其造型、构成特点、构成形式中找出美的因素，以此运用到设计中去。设计者从自然肌理中得到创作灵感（图4-43）。

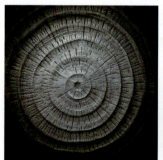

图4-43　材料的肌理（木材）

二、肌理构成

肌理有触觉肌理和视觉肌理之分，还有自然肌理和人为肌理之分。

增加肌理会丰富形态的表情语言，或者会改变形态之前所释放的情感信号；增加或改变物体的肌理，会给物体穿上特别的"衣服"，给人留下更深刻的印象。不同材质的肌理表情不一样，较粗的肌理给人豪放粗犷的感觉，较细的肌理给人细腻婉约的印象。改变物体原有的肌理会改变物体释放出来的情感语义和人文信号，从而给人错觉或新鲜的视觉感受。

自然肌理是材料本身固有的肌理构成，如木材的纹理和树皮肌理，石头本身的质地肌理、自然界中风化的岩石、植物的表皮、贝壳上的花纹等。自然肌理的美是静止的、古朴的、实用的，是材料本身的纹理凹凸的肌理效果。因其材质不同，物体表面的肌理效果也各不相同。

人为肌理是材料经加工后产生的肌理感觉。人为肌理可以模仿自然肌理的形式，如人造皮革、裂纹漆等，更多的人为肌理是根据创作的要求设计的。人为肌理的创造源泉是自然，但又不是自然肌理，是设计者从自然肌理中得到创造灵感，并通过人为加工处理创造出具有美感的肌理，它是设计中一个不可缺少的重要元素。

肌理是一种物体表面的纹理。从肌理的外表感觉来说，可分为视觉肌理和触觉肌理。物体表面的粗糙与光滑、凹凸与柔软等效果，是通过眼睛的观察及触觉的配合，最终将信息传送给大脑，大脑做出复杂的思维想象。

由于每个人的感觉都不一样，所以肌理的感知跟个人的心理感受也有很大关系。人们对同样的肌理有着不同的视觉、触觉感受，但肌理大致有两方面的作用：一是增强立体感觉。因为肌理特别是触觉肌理是有起伏和大小颗粒的，增加肌理其实就增加了形态表面的层次，同时也就增强了形态的立体感。肌理的单位颗粒和纹理越大，形态的立体感就越强。二是肌理可以丰富立体形态的表情。为了很好地发挥肌理的这一作用，设计时通常将肌理放置在视线经常看到的部位，不同的肌理会呈现形态不同的表情和特征，通过不同材质构成的肌理会产生变化丰富的效果。

在具体设计时，要充分考虑材质之间不同的质感与肌理效果，如肌理效果强烈的与较弱的和更微弱之间的对比，不能平等对待，否则会在视觉上造成混乱的感觉。另外，肌理的处理要服从于造型要求，不能自成体系，也不能相互毫无关系。不同肌理与质量在同一组造型中，种类不宜过多，建议采用两三种为宜。采用种类过多，人的视觉难以辨认，将使造型的整体感遭到破坏。只有巧妙地处理好它们之间的对比关系，才能起到装饰的效果（图4-44至图4-49）。

图4-44　材料的构成（一）

图4-45　材料的构成（二）

图4-46 材料的构成（三）

图4-47 材料的构成（四）

图4-48 材料的构成（五）

图4-49 材料的构成（六）

三、肌理的光感

人造肌理的光感差异是由光线照射材料表面反射形成的。自然材料的光感差异是由材料内部组织构造不同所决定的。物体表面的肌理不仅能给人以轻快活泼的感觉，而且还带给人以清静冰冷的感觉；平滑而无光的肌理由于没有反射光，给人以含蓄而安静的感觉。粗糙而有光的肌理由于反射光点多，给人的感觉不仅稳重而且生动；粗糙而无光的肌理因反射光弱，使人感到笨重而厚实，沉稳而坚固。

四、肌理表达

艺术家们都很重视肌理美的作用。画家通过皱、擦、刮、刻等手法，寻求绘画材料在平面上产生的视觉肌理，增强画面的厚重感，丰富绘画的表现手法。雕塑家在雕塑材料上敲凿、打磨、抛光，是为了更好地体现内容与材质的和谐统一。设计师就更加注重肌理美的应用，肌理的运用是现代设计的重要特征，这表现在设计师不断地追求设计的新材料，以及探索不同表面肌理材料的运用，这就是肌理的精神作用。

相同形态，肌理不同其表现效果就迥然不同。肌理可以增强形态的立体感，可以丰富形态的表情，表现不同的情感。肌理还可以传递信息。在进行三维形态设计时，肌理制造方法也是多种多样的：

叠加：黏合连接现成的材料。
塑造：用石膏、泥土、混凝土等进行肌理造型。
改形：用雕刻、腐蚀、皱褶、敲打、针刻、穿孔等手法制作肌理。
编织：用纤维、条带编成纹状肌理。
肌理的组织，应重视其形状效果、光感效果、触感效果。

1．形状效果

与抽象的图形构成相似，只是个体形态很小，骨架更密。有以情态为主的组织结构，也有以逻辑为主的组织构造。具体骨架有重复、渐变、近似、发射、特异、密集、对比等。

2．光感效果

细密而光亮的表面，给人以轻快、活泼和冷感；粗糙无光的表面，让人感觉含蓄而稳重。

3．触感效果

不同触感的表面，具有不同的情感表现力。同一材料因其已具有统一协调的基础，肌理配置可要求变化。不同材料因其材料的对比变化，已具备了肌理变化丰富的条件，应注意统一协调。肌理的配置既要服从使用条件，又要发挥艺术作用，应强化对形体的立体美感，而不能干扰和破坏形体的美。地面肌理具有提示空间变化、调整空间比例、统一空间构成因素、构造空间个性的作用（图4-50至图4-52）。

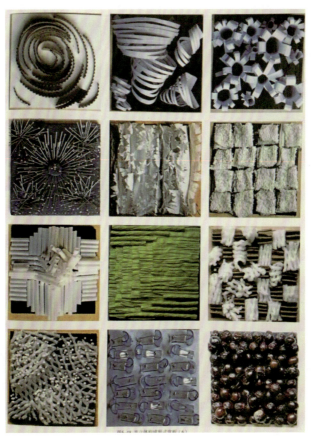

图4-50　各种材料的肌理表达（一）

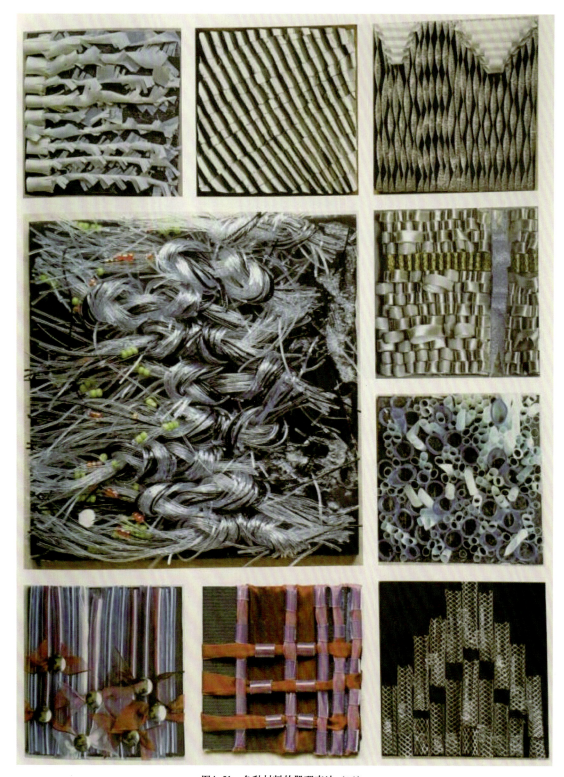

图4-51 各种材料的肌理表达（二）

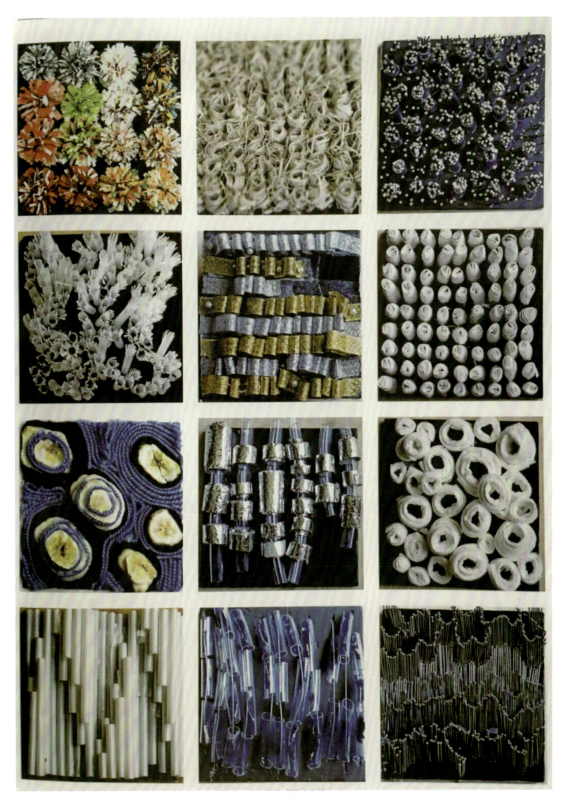

图4-52 各种材料的肌理表达（三）

第五节 综合材料的三维形态构成

在进行综合材料的形态表达时,创造性构想是设计发展的起点,经验是丰富构想的源泉,加之正确的思考方法,就可以构思出富有创意的形态,好的创意可以从以下的构想方法中得到:

1. 素材构想法

它是最原始、最简单的方法,这种构想的方法是将素材与新的物象之间进行直接的联系,如在寻找实现形态的材料素材的过程中,常常会受某一特殊材料的刺激而创造出新颖独特的形态来,或寻找到更为丰富的表现方法和语言。

2. 视图构想法

根据制图的原理,立体形态的某一个视图都是平面图,利用投影学的观念进行想象,如任何一个实形态的投影和表面,都只会是一个平面区域,这个平面区域的造型和大小,是根据该物体的特性以及这个物体的各个不同部分与此对应表面所处的位置关系而决定的。

3. 运动构想

在几何学的定义中,线是点运动的轨迹,面是线运动的轨迹,体是面运动的轨迹,因而,可以知道一个立体形态可以解构为平面或线的运动结果。

4. 破坏构想法

人们对外界所有的了解和感受来自同外界的交流行为。其中有一部分行为是居于无目的性的"破坏"行为。

下面是运用创造性构想进行的一些综合材料的三维形态设计作品(图4-53至图4-66)。

图4-53 学生优秀作品欣赏(一)

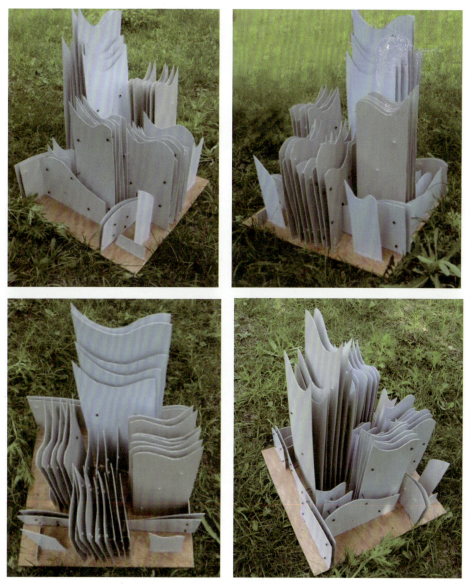

图4-54　学生优秀作品欣赏（二）

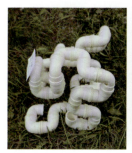

图4-55　学生优秀作品欣赏（三）

图4-56　学生优秀作品欣赏（四）

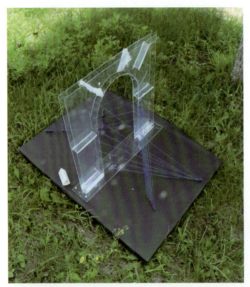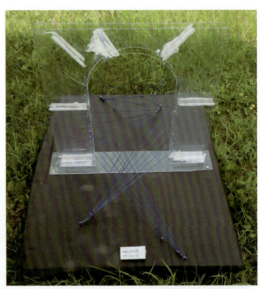
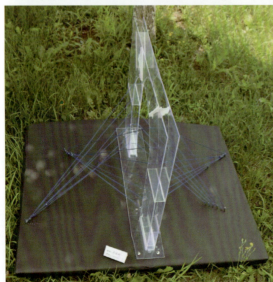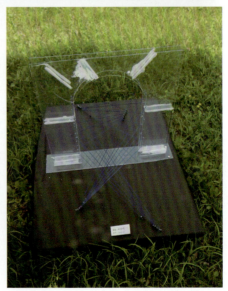

图4-57　学生优秀作品欣赏（五）

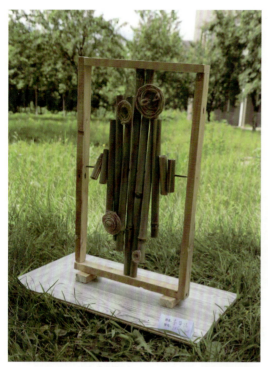 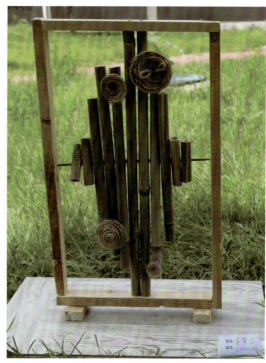

图4-58　学生优秀作品欣赏（六）

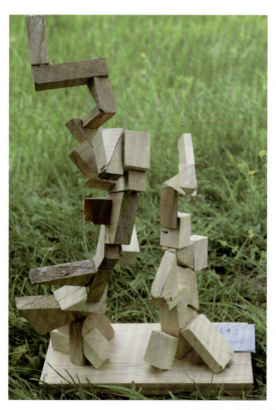 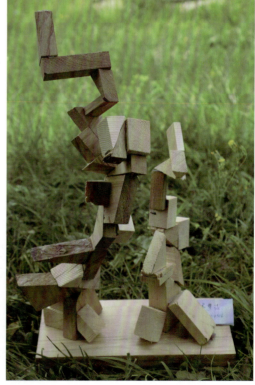

图4-59　学生优秀作品欣赏（七）

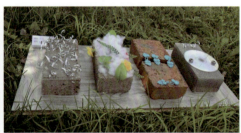
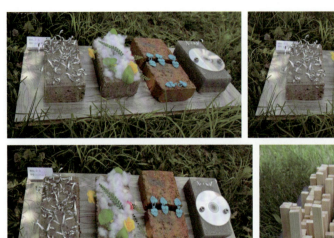
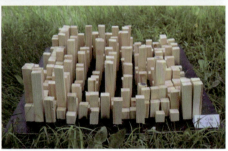

图4-60　学生优秀作品欣赏（八）

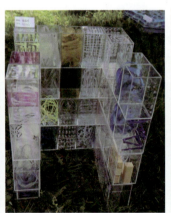
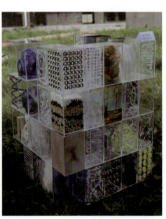

图4-61　学生优秀作品欣赏（九）

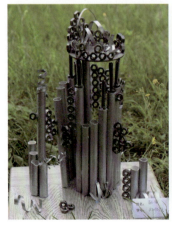
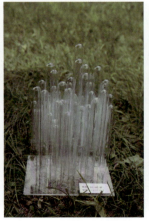
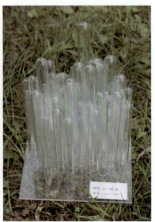

图4-62　学生优秀作品欣赏（十）

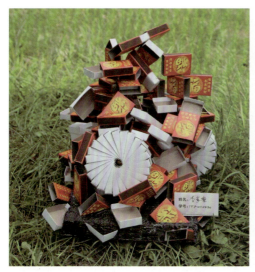
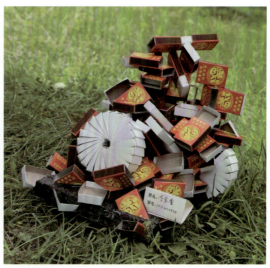

图4-63 学生优秀作品欣赏(十一)

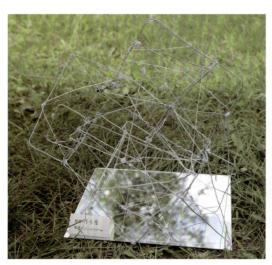
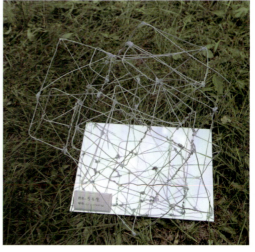

图4-64 学生优秀作品欣赏(十二)

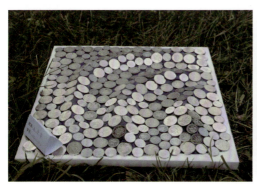
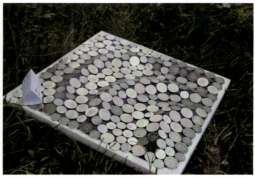

图4-65 学生优秀作品欣赏(十三)

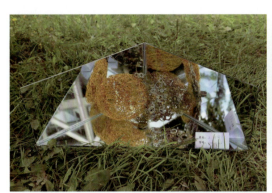

图4-66 学生优秀作品欣赏(十四)

第五章 三维形态设计在现代设计中的应用

■ **学习目标**

熟悉三维形态设计在现代各类设计表达中的表现形式和表达方法。

■ **建议课时**

本章一共24课时,其中第一节至第三节共8课时,第四节8课时,第五节8课时。

第一节 三维形态与视觉传达设计

视觉传达设计主要包含包装设计与广告设计。包装的功能主要有两点:一是保护商品,二是促进销售。因而,包装盒和包装容器在设计上要充分考虑造型结构的合理性,要满足多面化的视觉要求,在视觉心理上使人产生愉悦和满足,最终促成销售。三维形态设计的研究成果为包装设计提供了广阔的设计灵感、设计思路和技术方法。我们日常生活中的商品包装便充分反映了这一点,在设计中充分运用纸构成的加工设计方法把造型美、结构美和形式美融为一体,使人在得到物质满足的同时,也得到了极大的精神满足(图5-1至图5-4)。

图5-1 三维形态设计在视觉传达设计中的应用（一）

图5-2 三维形态设计在视觉传达设计中的应用（二）

图5-3 三维形态设计在视觉传达设计中的应用(三)

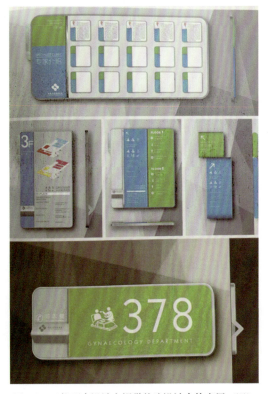

图5-4 三维形态设计在视觉传达设计中的应用(四)

第二节 三维形态与环境设计

雕塑是三维造型的一种，指为美化城市形象而雕刻塑造的只有特定寓意、象征或象形的观赏物和纪念物。雕塑又称雕刻，是雕、刻、塑三种方法的总称。在现代生活中，三维形态设计被越来越多地应用于雕塑领域。

建筑设计是指建筑物在建造之前，设计者按照建设任务，把施工过程和使用过程中所存在的或可能发生的问题，事先做好沙盘的设想，拟定好解决这些问题的办法、方案，并用图纸和文件表达出来。

三维形态设计中的形态要素，使建筑中各种形状、轮廓的特征、内在结构、外在结构、材料的肌理质感等形成了综合的构成。

展示设计是一门综合艺术设计，它的主体为商品。在既定的时间和空间范围内，运用艺术设计语言，通过对空间与平面的精心创造，使其产生独特的空间范围，不仅含有解释展品、宣传主题的意图，还能使观众能参与其中，达到完美沟通的目的，这样的空间形式，我们一般称之为展示空间。对展示空间的创作过程，我们称之为展示设计。三维形态设计在展示设计里可以增强视觉效果，更好地起到传达和美化的作用（图5-5、图5-6）。

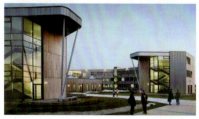
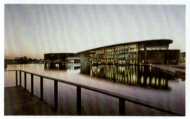

图5-5　三维形态设计在环境设计中的应用（一）

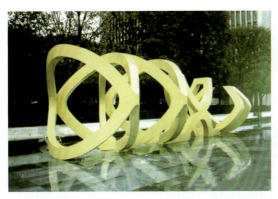
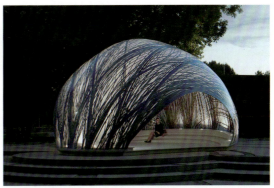

图5-6 三维形态设计在环境设计中的应用（二）

第三节 三维形态与产品设计

工业设计是指以工学、美学、经济学为基础对工业产品进行设计。现在，人类已进入了现代工业社会，设计所带来的物质成就及其对人类生存状态和生活方式的影响是过去任何时代所无法比拟的，现代工业设计的概念也应运而生。产品设计是通过工业手段生产的产品来满足人们的某种需求，涉及人们的衣食住行，内容丰富，通俗地讲小到螺丝，大到飞机，都属于产品设计。产品设计反映着一个时代的经济、技术和文化，它是对产品的功能、材料、构造、形态等诸多要素进行综合处理的创造性活动。

三维形态设计在产品设计中的应用表现为产品的形态设计，产品的造型一般以抽象的点、线、面、体为基础，或是单个形体的变体，或是多个形体的灵活组合，体现变化与统一、节奏与韵律、稳定与轻巧等形式要素。同时，产品设计要依据产品的不同实用功能，结合具体的工艺水平和材料，在诸多产品的限制条件下达到满意的原则。所以，可以说产品的造型是一种理性化的、科学化的形式（图5-7至图5-13）。

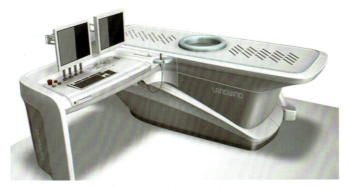

图5-7 三维形态设计在产品设计中的应用（一）

图5-8　三维形态设计在产品设计中的应用（二）

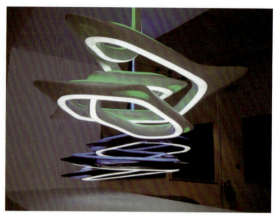
图5-9　三维形态设计在产品设计中的应用（三）

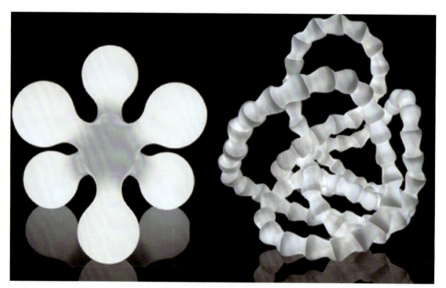
图5-10　三维形态设计在产品设计中的应用（四）

图5-11　三维形态设计在产品设计中的应用（五）

图5-12　三维形态设计在产品设计中的应用（六）

图5-13　三维形态设计在产品设计中的应用（七）

第四节　三维形态与动画设计

　　动画是利用人类具有的视觉暂留特性，连续播放一系列具有动作连贯特征的静态画面，给人造成具有动感变化的视觉感受。动画造型设计工作是在故事板的基础上，完成对角色以及场景的造型设计。从制作技术和手段看，动画可分为以手工绘制为主的传统动画和以计算机为主的电脑动画。随着计算机辅助设计能力的提高，传统手工绘制的动画已经不占主流，对于计算机表现的、具备工业美学特征的构成形态成为动画设计的一个发展方向。比如变形金刚、机器人的造型设计，无一例外地借鉴了三维形态设计的理论。

　　影视剧特效中也有很多使用三维构成形态方法的三维动画辅助设计，造成了震撼的视觉效果。三维形态设计在动画影视领域的应用，不仅拓宽了三维形态艺术的应用领域，也使这种理论在这一设计过程中得到了演变和发展（图5-14）。

图5-14　三维形态设计在动画设计中的应用

第五节　三维形态与服装设计

　　服装设计顾名思义是设计服装款式的一种行业，服装设计的过程即根据设计对象的要求进行构思，并绘制出效果图、平面图，再根据图纸进行设计制作，完成设计的全过程。目前三维形态设计艺术在服装设计中的应用主要体现在服装的整体造型，材质与肌理的表达，服装设计作为设计艺

中的一种,自然也离不开三维形态的理论基础,注重三维形态的应用能够进一步提高服装造型的审美能力(图5-15)。

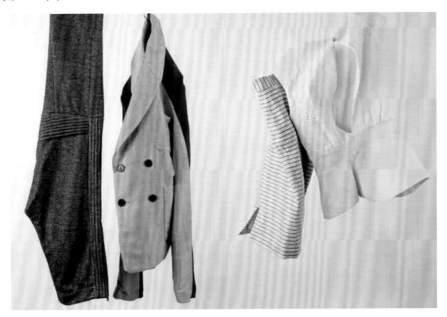

图5-15　三维形态设计在服装设计中的应用

参考文献 References

[1] 王雪青，[韩]郑美京. 三维设计基础[M]. 上海：上海人民美术出版社，2005.

[2] 辛华泉. 形态构成学[M]. 北京：中国美术学院出版社，1999.

[3] 陈慎任，等. 设计形态语义学[M]. 北京：化学工业出版社，2005.

[4] 李刚，杨帆，冼宁. 立体构成[M]. 3版. 沈阳：辽宁美术学院出版社，2007.

[5] 陈祖展. 立体构成[M]. 北京：清华大学出版社，2011.

[6] 易宇丹，张艺. 立体构成[M]. 北京：清华大学出版社，北京交通大学出版社，2011.

[7] 张佳宁，易琳. 立体构成及应用[M]. 北京：清华大学出版社，2010.

[8] 万萱. 立体构成[M]. 北京：人民美术出版社，2011.

[9] 刘毅娟. 造型基础：立体[M]. 北京：中国林业出版社，2010.